成朝晖 著

ERWEI SHEJI JICHU—SECAI GOUCHENG

二维设计基础——色彩构成

北京大学出版社
PEKING UNIVERSITY PRESS

目　录

前言　　　　　　　　　　　　　　　　　　　004

第一章	**色彩基本理论与体系**	010
第一节	色与光的关系	012
第二节	光源色、物体色、固有色	013
第三节	色光三原色·色料三原色	015
第四节	色彩的三属性	018
第五节	色彩表示方法与体系	020
第六节	色彩视知觉的心理描述	026

第二章	**色彩对比**	042
第一节	明度对比	044
第二节	色相对比	055
第三节	艳度对比	067

第三章	**色彩调和**	080
第一节	色调调和	082
第二节	秩序调和构成	085
第三节	主色调调和构成	088
第四节	比例调和构成	090
第五节	隔离调和构成	092

第四章	**色彩的解构与重构**	096
第一节	自然色彩的启示	098
第二节	传统色彩的启示	105
第三节	民间色彩的启示	112
第四节	绘画大师作品的色彩启示	116
第五章	**形与色的构成方法**	124
第一节	形与色的视觉共通性	126
第二节	形与色的多元互动性	136
第三节	色彩的共同心理感应	138
第六章	**色彩设计的综合运用与表现**	156
第一节	色彩设计创意思维	158
第二节	平面视觉色彩设计	161
第三节	产品色彩设计	168
第四节	服饰色彩设计	174
第五节	空间环境色彩	186
第六节	城市环境色彩	192

前　言

一　设计的今天与今天的色彩

　　色彩在视觉艺术中具有十分重要的美学价值。色彩表达着人们的信念、期望和对未来生活的预测。人类对色彩理论的研究，经过几百年来的不断积累，迄今已经具有丰富的知识和经验。"色彩就是个性"、"色彩就是思想"，王国维的《人间词话》中言："有我之境，以我观物，故物皆著我之色彩"，说的便是以一种情绪、鲜明的色彩心境投射到自然物中。

　　由于人的视觉对于色彩有着特殊的敏感性，因此在大千世界中色彩所产生的魅力往往更为强烈和直接。当今时代也是色彩的时代，人们感受到和谐色彩的愉悦，并对色彩设计产生强烈的欲望和动机。色彩，不再是艺术家的"专利"，色彩的科学功能和艺术功能将取得高度的统一，并将发挥难以估量的作用。色彩，与人们生活息息相关，使美好生

活更加充满生机和活力；色彩，将现代都市环境渲染得更加绚丽多姿；色彩，改善了人们的工作学习环境，提高了工作效率；色彩，视觉艺术的天使，现代信息传播的桥梁，给人们带来了无限的欢乐和喜悦……

色彩是在原始时代就存在的概念。中国人自古以来就注重色彩的表现。约在两千五百年前就有关于五色体系的文献记载。西周时期已经提出了"正色"和"间色"的色彩概念。即"五色"为正色，五色的相混可得到丰富的间色。在唐代，已出现了色彩鲜明的壁画和镶嵌漆画，同时，还发展了新的黄、红、蓝、绿色的"唐三彩"釉陶。唐代的丝织印染业也相当的发达，品种繁多，色彩瑰丽明快。宋元时期，色彩感大为提高，中国画的色彩变得更加多样，同时也变得更为写实。瓷器和彩陶有了许多丰富的新彩釉，如青花釉等。如果说唐代色彩追求富贵华丽风格的话，宋元时期则喜欢清淡高雅，着重以色彩表现品格与情趣。而在西方一千多年里具有强烈色彩的罗马和拜占庭多种着色镶嵌细工则一直保存在欧洲。镶嵌细工对色彩技艺要求较高，每个色域都由色彩点子构成，每种色彩都要经过斟酌和选择。

对色彩理论的普遍关注是在19世纪早期，出现了风靡一时的态势。从物理学到生理学和心理学的不同角度来探讨和运用色彩知识，为艺术家们从新的美学角度来理解和运用色彩的艺术表现，提供了丰厚的理论基础。1810年德国画家龙格发表了他的色彩理论，用球体表示对应的色彩系统。歌德论色彩的主要著作也出现在同一年。叔本华也发表了题为《论视觉与色彩》的论文。巴黎戈贝兰工厂经理、化学家谢弗勒尔于1839年出版了他的《论色彩的同时对比规律与物理固有色的相互配合》一书。这部论著后来成了印象派及新印象派绘画的研究基础，从而跨出了探索艺术纯粹性的第一步，带来艺术色彩观的大变革，推动了设计的革命。20世纪，色彩设计已经成为商业竞争中不容忽视的重要元素，是现代生活中文明与技术突飞猛进的重要标志。色彩构成的研究和应用，可以追溯到20世纪初德国的包豪斯艺术设计学院。在包豪斯的课程设置中，显示出色彩构成理论对于艺术设计学科体系的重要意义，他们的教学理念也说明了色彩构成在艺术设计中占有非常重要和基础的地位。在现代教学体系中，通过科学、全面、系统地传授色彩的科学规律与色彩美学的知识，达到对色彩理论的实际认识，走出狭隘的经验圈子，跨入更广阔的色彩表现领域。

因此，对于色彩的研究和学习，是从美学等角度去探索色彩艺术整体的表现形式。色彩构成是人类从色彩知觉和心理出发，用严谨、科学的分析方法，把纷繁复杂的色彩现象还原为最容易理解的基本要素，并

利用色彩的量与质、空间上的可变幻性，以一定的色彩规律去组合构成要素间的相互关系，创造出新的、理想的色彩效果。色彩构成的训练目的是培养学生在视觉传达这一艺术形式方面的创造性思维方式。在色彩构成训练中，对色彩理论知识的掌握尤为重要，它是具有直观特征的表现语言，是视觉传达艺术的表达方式与手段之一。通过对色彩理论知识全方位的、系统的认识，增进色彩素养，从而借助色彩语言延续并传递人类文明的成果，并且在设计创作实践中将之呈现出来。

二　二维设计基础——色彩构成的教学目的与教学要求

经过近十几年来各大美术院校对色彩构成的不断训练和研究，跨入21世纪后，面对新技术的飞速发展、激烈的生存与竞争，艺术设计领域的教学创新已成必然之势。这就要求艺术设计人员跟上时代步伐，特别是环境艺术设计与时代、科技、社会等诸多方面的联系更紧密，要求艺术教育必须推出新的教学法，通过补充丰富翔实的新内容而给予"老主题"以新生命。

色彩构成作为艺术设计的基础学科，对其掌握应有一个相对规范的学习步骤。对色彩基本理论的掌握是学习色彩构成的基础；对色彩对比与艺术形式相结合的训练是学习色彩构成的基本内容；对人类普遍情感和社会、文化习俗的了解，是学习色彩构成的不可缺少的手段；另外，注重自我情感和个人经验的发挥，也是进行色彩构成课程训练的重要途径。

实际上，色彩构成是一门涉猎面非常广泛的学科，对它的掌握，不

仅需要系统的基本色彩理论，而且要与众多的社会学科相结合，比如物理学、文化学、心理学、民俗学等等，只有在全面掌握和理解了不同学科之后，我们才可获得表现和运用色彩的基本能力。在经过对色彩构成体系的系统训练之后，加之我们独特的视觉感受和色彩表达技巧，相信每一位艺术设计工作者，都能够探索出合乎色彩表现规律的方法，诞生优秀的设计作品。

三　二维设计基础——色彩构成的教学内容与教学重点

对于色彩构成方面的训练，本书着眼于培养学生对色彩的视觉敏感度和艺术思维方式等方面的知识和能力。其中，综合的创造性思维方式是重点。对整个色彩构成的教学体系来说，一个宗旨是从全新的角度对色彩科学规律和艺术规律进行全面、系统的阐述。提高学习艺术设计学生的色彩审美意识，灵活地掌握与运用色彩美的规律、科学的色彩知识、社会心理因素的影响等。通过各种色彩构成途径的教学训练，使学生理性掌握色彩学的基本理论和色彩构成美的规律，能运用色彩调和的理论与方法，构成组织画面主体的色彩对比与协调方法，逐步进入色彩本质的研究，做到独立完成丰富的色彩组织、色调构成，最终创造出富有个性的色彩美。另一个宗旨是使学生能真正掌握综合色彩美的规律，应用于我们的设计实践作品中。通过正确的色彩训练途径，大胆探索、研究、创新，从而不断丰富它、完善它。按照色彩美学与艺术规律进行色彩基础训练，将明度、纯度、色相、自然光学的色彩原理、配色协调

规律等诸多构成色彩美的因素，自然地融入综合色彩的和谐美之中，将其规律用于平面设计、服饰设计、产品设计、空间环境以及城市环境等色彩设计之中，驾驭自如。

 本书的内容，遵循和体现上述规则来进行色彩构成的编写。全书共分为六个章节，分别从色彩的基础理论及体系入手，到色调构成与色彩对比和调和的训练，再到色彩的解构与重组以及对形与色彩的构成方法，最后列举出色彩审美与设计色彩的具体应用。在文字和图片的编写中，力求内容简洁，对知识点的学习由浅入深，循序渐进，环环相扣，具有科学性、合理性、连贯性与可操作性。强调从培养学生独立思考与解决问题的能力入手，注重学习方法的培养与对学生创造个性的培养与发掘，力图打破以往应试教育中"千人一面"的状况，在最大限度上调动学生学习的积极性，培养主动学习、主动创新的习惯。本书注重强化设计基础与专业设计的有效衔接，在进行基础教学的同时，通过在课程中穿插一些简单而带有设计指向的练习，来加深学生对色彩基础理论的学习与理解，使"学以致用"的教学目标在基础教学中得以受到高度重视与完整体现。

<div style="text-align:right">

成朝晖

2011年11月26日

</div>

第一章
色彩基本理论与体系

色彩构成是学习艺术设计的必修课。色彩构成包含的内容丰富多彩,博大精深,涉及的领域广泛。从色彩视觉现象的角度来看,其主要的研究领域包括自然物理光学、人类视觉生物学、颜色视觉以及适应色素与颜料物理化学特性等。从色彩应用的纵向角度来看,它伴随人类产生、进化、发展的全过程,从横向上来看,人类文化的发展以及每个领域的进步都离不开"色彩"这种特殊的信息语言。

可以这样比喻:色彩是物质世界乃至宇宙的外衣,有物质的存在就有色彩的存在。在人造光源未被发明以前,由于人类生理的进化存在特殊性,所以导致人类只能通过日光(可视光波)在380—780nm(纳米)的区域内,才能看到自然界之中的大部分物质与色彩现象。然而人类通过视觉传递的色彩信息,已经逐步开发并利用色彩这一特殊语言创造了人类文明。

第一章
色彩基本理论与体系

第一节 色与光的关系

没有光就没有色彩，这是人类依据视觉经验得出的一个最基本的理论，光是人类感知色彩存在的必要条件。

所谓光，就其物理属性而言是一种电磁波，其中的一部分可以为人的视觉器官——眼睛所接受，同时做出反应，产生光感，国际照明委员会把波长为380—780nm（纳米）之间的光定义为可见光。物体受到光线的照射而产生形与色，反射到人们的眼睛里，由此产生视觉，由此可知，色彩的产生需经过如下的过程：

光源（直射光）——物体（反射光、透射光）——眼（视神经）——大脑（视觉中枢）——产生色感反映（知觉）

1666年英国科学家牛顿进行了著名的色散实验，他发现太阳光经过三

棱镜折射，透射到白色屏幕上，会呈现一条美丽的彩带，依次为红、橙、黄、绿、青、蓝、紫七色。这种现象被称为光谱，其中，波长380纳米到780纳米的区域为可见光谱。日光中包含有不同波长的可见光，当它们混合在一起时，我们看到的就是白光；由于可见光谱的波长不同，在分别刺激人类的视觉时，就会引起不同的色彩感知。光谱中不能再分解的色光叫单色光；由单色光混合而成的光叫做复色光，自然界中的太阳、白炽灯和日光灯发出的光都是复色光。

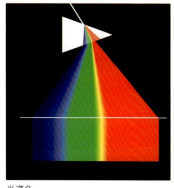

光谱色

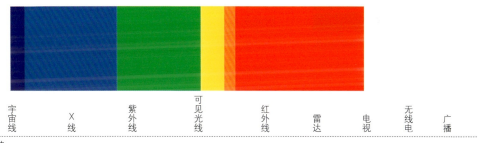

| 宇宙线 | X线 | 紫外线 | 可见光线 | 红外线 | 雷达 | 电视 | 无线电 | 广播 |

电磁波

可见光波示意图

第二节　光源色、物体色、固有色

凡是自身能够发光的物体都被称为光源，一种为自然光，主要是太阳光；另一种是人造光，如灯光、蜡烛光等。各种光源发出的光，由于光波的长短、强弱、光源性质的不同，形成了不同的色光，被称为光源色。同一物体在不同的光源照射下将呈现不同的色彩，如，同一张白纸在白光下呈现白色，在红光下则呈现红色，而在绿光下又呈现为绿色。自然光中的太阳光，朝阳和夕阳会呈现明显的橘红、橘黄色，所以此时光照下的建筑物及其他物体都会笼罩上一层淡淡的暖色，正是受到了光源色的影响。

白色表面对光的吸收与反射

第一章　色彩基本理论与体系

橙色表面对光的吸收与反射

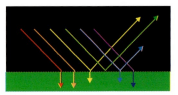

绿色表面对光的吸收与反射

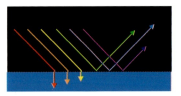

蓝色表面对光的吸收与反射

物体色本身不发光，它是光源色经过物体的吸收反射，反映到视觉中的光色感觉，我们把这些本身不发光的色彩统称为物体色，如建筑的颜色、动植物的颜色、服装、产品的颜色等。而具有透明性质的物体所呈现的颜色是由自身所透过的色光决定的。如蓝色的玻璃之所以呈现蓝色，是因为它只透过蓝光，吸收其他色光的缘故。物体的表面特征具有不同的反射值，形成不同的反射，如平行反射、扩散反射等，使物体呈现出不同的色彩。物体的表面由于受到光照影响，自身接受和反射光线的多少不同，因而形成的色彩也不同。

物体在正常日光照射下所呈现出的固有的色彩被称为固有色，自然界中的一切物体都有其固有的物理属性，对入射的白光都有固定的选择吸收特性，也就具有固定的反射率和透射率。因此人们在标准日光下看到的物体颜色是稳定的，如黄色的香蕉、绿色的菠菜、紫色的葡萄等。光的作用与物体的特性是构成物体颜色的两个不可或缺的条件，彼此相互依存又相互制约。

第三节　色光三原色·色料三原色

三原色由三种基本原色构成。原色是指不能透过其他颜色的混合调配而得出的"基本色"。以不同比例将原色混合，可以产生出其他的新颜色。以数学的向量空间来解释色彩系统，则原色在空间内可作为一组基底向量，并且能组合出一个色彩空间。由于人类肉眼有三种不同颜色的感光体，因此所见的色彩空间通常可以由三种基本色所表达，这三种颜色被称为"三原色"。三原色的本质是各自具有独立性，其中的任何一色都不能用其余两种色彩合成。三原色具有最大的混合色域，其他色彩可由三原色按一定的比例混合出来，并且混合后得到的颜色数目最多。

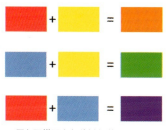

三原色可搭配出各种新色彩

■色光三原色——加色法原理

人的眼睛是根据所看见的光的波长来识别颜色的。可见光谱中的大部分颜色可以由三种基本色光按不同的比例混合而成，这三种基本色光的颜色就是红（Red）、绿（Green）、蓝（Blue）三原色。所以，色光成分应以RGB来表示。这三种光以相同的比例混合，且达到一定的强度，就呈现白色（白光）；若三种光的强度均为零，就是黑色（黑暗）。这就是加色法原理，被广泛应用于电视机、监视器等主动发光的产品中。

■色料三原色——减色法原理

在打印、印刷、油漆、绘画等靠介质表面的反射被动发光的场合，物体所呈现的颜色是光源中被颜料吸收后所剩余的部分，所以其成色的原理叫做减色法原理。减色法原理被广泛应用于各种被动发光的场合。在减色法原理中

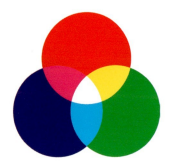

色光的三原色与正混合

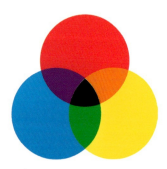

色料的三原色与负混合

的三原色颜料分别是青（Cyan）、品红（Magenta）和黄（Yellow）。

还有一种混合方式是空间混合，是指色彩的视觉混合方式。一个物体在视网膜投影的大小，除了取决于物体自身的大小以外，还取决于物体与眼睛的空间距离。同样面积的色块，当它向眼睛靠近时，视角增大，色块在视网膜上的投影就会增大，当它远离眼睛时，视角缩小，在视网膜上的投影就会缩小。如果各异的颜色并置在一起，当它们在视网膜上的投影小到一定程度的时候，这些不同的颜色就会同时作用到视网膜上非常邻近部位的感光细胞，以至人类的肉眼很难将它们独立地分辨出来。在这种情况下，就会在视觉中产生色彩的混合。由于色彩的空间混合受到空间距离的影响，因此，我们称其为空间混合。

空间混合里都有形的透视缩减，同样都有色的空间混合，这是眼睛的感觉方法决定的。印象派大师莫奈就是利用这一色彩规律去表现大自然中的绚丽色彩的。新印象派画家修拉也应用了色彩这一原理，创造了以较规则的色圆点表现画面的点彩派技法，创作了不少点彩油画。他更强调光色组合必须完全合乎光学和色彩学的互补原理，严格地将色彩一点一点地往画面上加，各种色点通过视觉混合，具有发光的颤抖感，画面的色彩很明亮，阳光感和空气感均有良好的表现。今天，在电脑软件中，虽然只需一个键、几秒钟的时间就可以完成以前需画上几天的空间混合动作，但其分解的色彩毕竟呆板而单调，而人为的空间混合明显更生动、更具活力。现代设计中也可以借助空间混合的原理，用少量的色彩混出较多的色感，来丰富设计中的色彩，增强作品的感染力。

近代和现代的印刷技术就是利用空间混合的原理来实现的。通过分色制版，可以把所印的彩色图片分成红、黄、蓝、黑四色网版，把四色网点重叠起来，产生混合后的新色。网点非常精密，只能通过放大镜才能看清。它是借助大小疏密不一的极小的原色点，混合出极丰富而真实感极强的色彩。彩色电视也是利用空间混合的原理成像的。荧光屏上布满的红(R)、绿(G)、蓝(B)发光粉条，肉眼很难将其区分，就形成我们看起来极具画面真实感的电视屏幕。

将照片的色彩分解成丰富的色块

第四节　色彩的三属性

　　物体表面色彩的形成取决于三个方面：光源的照射、物体本身反射一定的色光、环境与空间对物体色彩的影响。光源色是指由各种光源发出的光，光波的长短、强弱、比例性质的不同形成了不同的色光，称为光源色。物体色是指物体色本身不发光，它是光源色经过物体的吸收反射，反映到视觉中的光色感觉，我们把这些本身不发光的色彩统称为物体色。

　　要理解和灵活运用色彩，必须懂得色彩归纳整理所根据的原则和方法，而其中主要就是色彩的属性。

　　色彩初步可分为无彩色和有彩色两大类。

　　无彩色即黑白灰，具有明暗，但是无彩色调；有彩色即红、橙、黄、绿、青、蓝、紫等七色，是有彩色调的，称之为彩调。

　　有彩色表现的较为复杂，每种色彩均有明显的区别，有三属性：其一是具有明暗，也就是明度；其二是彩调，也就是色相；其三是色强，也就是艳度。色相、明度、艳度称为色彩的三大属性。

　　色相，是指色彩的相貌。是有彩色的最大特征，是指能够比较确切地表示某种颜色色别的名称。物体的颜色是由光源的光谱成分和物体表面反射的特征决定的。在可见光谱上，人的视觉能感受不同特征的色彩，人们给这些可以相互区别的色定出名称，如红、橙、黄、绿、蓝、紫等颜色的色族，就会有一个特定的色彩印象，这就是色相的概念。

　　色相最初的基本色为红、橙、黄、绿、蓝、紫。在各色中间加插中间色，按光谱顺序即红、橙红、黄橙、黄、黄绿、绿、绿蓝、蓝绿、蓝、蓝紫、紫、红紫，便得到十二基本色相。这十二色相的彩调变化，在光谱色感上是均匀的，再进一步找中间色，便得到二十四个色相，构成环形的色相关系，称为二十四色相环。二十四色相环在色彩设计中具有很大的实用性。从光学物理上讲，各种色相是由射入人眼的光线的光谱成分决定的。对于单色光来说，色相的面貌完全取决于该光线的波

长；对于混合色光来说，则取决于各种波长光线的相对量。

明度，是指色彩的明暗程度。各种有色物体由于它们的反射光量的区别而产生颜色的明暗强弱。色彩的明度有两种情况，一是同一色相的明度变化。同一颜色加黑、白以后产生的不同的明暗层次；二是各种颜色的明度变化，每一纯色都有与其相应的明度，如黄色明度最高，蓝紫色明度最低，红绿色为中间明度。了解明度，适宜从无彩色入手，较易辨识。在黑白之间不同程度的灰，具有明暗强弱的表现，最亮是白，明度最高；最暗是黑，明度最低。若按一定的间隔划分，就构成明暗尺度。有彩色即靠自身所具有的明度值，也可靠加减灰、白调来调节明暗。越靠近白，亮度越高；越靠近黑，亮度越低。通俗地划分，有最高、高、略高、中、略低、低、最低七级。

艳度，即色彩的鲜艳程度，艳度也称彩度、饱和度，是指色彩的鲜艳与饱和程度，它表示颜色中所含有色成分的比例。含有色彩成分的比例愈大，则色彩的艳度愈高，含有色成分的比例愈小，则色彩的纯度也愈低。

光谱中红、橙、黄、绿、青、蓝、紫等色光都是最纯的高艳度色光。颜料中的红色是艳度最高的色相，橙、黄、紫在颜料中是艳度较高的色相，蓝、绿色是艳度最低的色相。当一种颜色混入黑、白或其他彩色时，艳度就产生变化。当混入的色达到较大比例时，在眼睛看来，原来的颜色将失去本来的光彩，而变成混和的颜色了。艳度只能是一定色相感的艳度，凡是有艳度的色彩一定有相应的色相感。

有彩色的色相、明度和艳度三个特征是不可分割的，应用时必须同时考虑这三个因素。高艳度的色相混入白色或黑色后，在降低色相艳度的同时会提高或降低该色相的明度；高艳度的色相与不同明度的灰色混合，既降低了该色相的艳度，同时又使明度向混入的灰色明度靠拢；高艳度的色相如果与同明度的灰色混合，即可构成同色相同明度不同艳度的序列。

第五节 色彩表示方法与体系

为了在设计中有效地运用色彩，必须将色彩按照一定的规律和秩序排列起来。目前常用的色彩表示方法为色相环及色立体。

牛顿色相环是较为科学的早期表示方法，表示着色相的序列以及色相间的相互关系。牛顿在1666年发现，把太阳光经过三棱镜折射，可以分散成七色的色光带谱，后来人们把太阳七色概括为六色，并把它们圈起来，头尾相接，变成六色色环，在相邻的色彩之间加入间色变成12色色相环。牛顿色环为后来的表色体系的建立奠定了一定的理论基础。在牛顿色相环中，红、黄、蓝三原色位于一个正三角形的三个角所指处（当时误将黄色认为原色，如今只认作减光混合）。而橙、绿、紫也正处于一个倒等边三角形的三个角所指处。三原色中任何一种原色都是其他两种原色之间色的补色；也可以说，三间色中任何一种间色都是其他两种间色之原色的补色。它们之间表示着三原色、三间色、邻近色、对比色、互补色等相互关系。牛顿色环的发明虽然建立了色彩的色相关系上的表示方法，但是色彩的基本属性还有明度与纯度。显然，二维的平面是无法表达三个因素的。

人们认识到研究色彩的内部构造和外部形态与物质世界一样，是立体的。自19世纪初德国的画家龙格把色彩的两大体系相结合而构成地球状的立体色相模式以后，各种色立体图谱逐步发展并完善起来。

所谓色立体，即是把色彩的三属性，有系统地排列组合成一个立体形状的色彩结构。色立体对于整

色彩明度

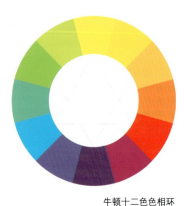

牛顿十二色色相环

体色彩的整理、分类、表示、记述以及色彩的观察、表达及有效应用，都有很大的帮助。色立体的基本结构，即以明度阶段为中心垂直轴，往上明度渐高，以白色为顶点，往下明度渐低，直到黑色为止。其次由明度轴向外做出水平方向的彩度阶段，愈接近明度轴，彩度愈低；愈远离明度轴，彩度愈高。各明度阶段都有同明度的彩度阶段向外延伸，因此，构成某一种色相的等色相面。以明度阶段为中心轴，将各色相的等色相面依红、橙、黄、绿等顺序排列成一个放射状的结构，便形成所谓的色立体。各种色立体图谱逐步发展并完善起来，影响较大、完整性较强的有以下三种：

明度变化

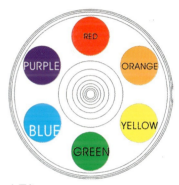

七原色

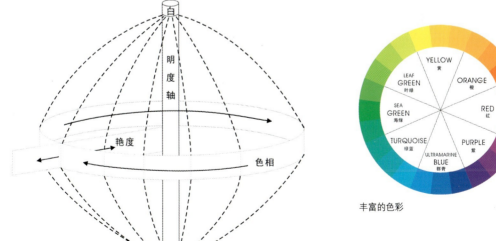

色立体骨架示意图

丰富的色彩

第一章　色彩基本理论与体系　021

奥斯特瓦尔德色立体等色相面示意图

奥斯特瓦尔德色立体

奥斯特瓦尔德色立体系是由色体系的创造者、诺贝尔奖获得者、德国化学家奥斯特瓦尔德名字命名，也是有较大影响的色体系。他于1921年出版了《奥斯特瓦尔德色彩图册》，后经修订创立了色彩体系。奥氏色彩体系的色相环由24个色相组成，以纯色和适量的黑与白的等量相加而形成立体体系。色相是以黄色、橙色、红色、紫色、蓝色、蓝绿色、绿色、黄绿色为主要色相。每个色相分别展开形成二十四色相环。从一号柠檬黄至二十四号黄绿色，皆围绕于无彩色的明度纵轴周围，一百八十度的两个色相形成互补色。无彩色的明度纵轴是上部为明度高的，下部为明度低的，其间有六个灰色的色阶。二十四色相环与无彩色轴等量相加，成为等色相的三角形，环绕在无彩色纵轴而成为圆锥形的色立体。

奥斯特瓦尔德色立体颜色配置比例

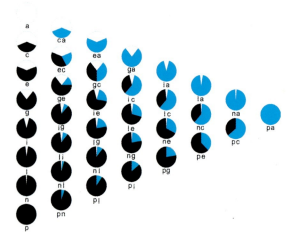

奥斯特瓦尔德色立体彩色表示法示意图

奥斯特瓦尔德色立体等色相面示意图

奥斯特瓦尔德色立体等色相面示意图

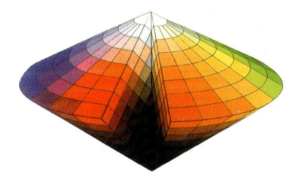

1917年的奥斯特瓦尔德色立体

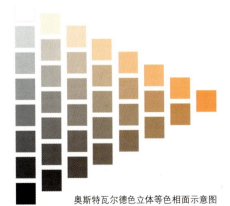

奥斯特瓦尔德色立体等色相面示意图

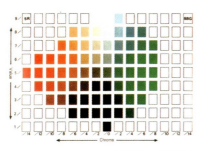

孟塞尔色立体纵断面

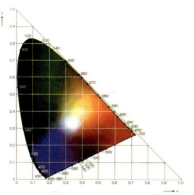

CIE、XYZ系色度坐标

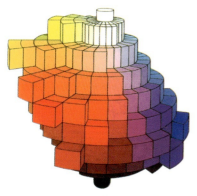

孟德尔色立体（1915年）

孟塞尔色立体

　　孟塞尔是美国的色彩学家和教育家、美术家。孟塞尔色立体于1905年初创，1929年和1943年又分别经美国国家标准局和美国光学会修订出版了《孟塞尔颜色图册》。孟氏色谱是从心理学的角度，根据颜色的视知觉特点所制定的标色系统。目前国际上普遍采用该标色系统作为颜色的分类和标定的办法。1973年和1974年的最新版本包括两套样品，一套有光泽，一套无光泽。有光泽色谱共包括1450块颜色，附有一套黑白的37块中性灰色；无光泽色谱有1150块颜色，附有32块中性灰色。

　　孟氏色立体的特征是物体色彩的三属性：色相、明度、艳度具有视觉等步的限制，垂直轴是明度，周围的圆周是色相，自垂直轴中心延伸的放射线是纯度，其中心轴无彩色系从白到黑分为11个等级，白定为10，黑定为0，从9到1为灰色系列；其色相环主要由10个色相组成：基本色相红（R）、黄（Y）、绿（G）、蓝（B）、紫（P）以及它们相互的间色黄红（YR）、绿黄（GY）、蓝绿（BG）、紫蓝（PB）、红紫（RP）。为了作更细的划分，每个色相又分成10个等级，由此共得到100个色相。如：5R为红，5YR为橙等。每五种主要色相和中间色相的等级定为5，每种色相都分出2.5、5、7.5、10四个色阶，孟氏色立体共分40个色相，分别置于直径两端的色相成互补色相关系。任何颜色都用色相/明度/纯度（即H/V/G）表示，如5R/4/14表示色相为第5号红色，明度为4，纯度为14，该色为中间明度，纯度为最高的红。

日本色研配色体系

日本色研配色体系即PCCS(Practical Color-ordinate System)，是由日本色彩研究所研制的色彩体系，融合了孟赛尔色体系和奥斯特瓦尔德色体系的结构优点，注重色彩设计应用的方便，是一种具有实用价值的配色工具。色相环以红、橙、黄、绿、蓝、紫六种主要色相为代表，各自展开配成二十四色相，从红色为一号至紫色为二十四号，色相环一百八十度对应的刚好为互补色。中心以黑白为明度轴，上下以明度高低标号，中间为灰度阶，共为九级，形成一个立体的色体系。

色立体的使用，令色彩的研究、使用管理趋于标准化、系统化、简便化。其一，色立体可以作为一本"配色字典"，它几乎提供了全部色彩体系，能帮助设计师丰富色彩词汇，开拓新的色彩思路，而不是局限于个人的主观色调，为我们寻求色彩秩序和组合规律提供了一个有利的工具，并作出了积极贡献。其二，由于各种色彩在色立体中是按一定秩序排列的，色相秩序、艳度秩序、明度秩序都组织得非常严密，表明了科学的色彩分类、对比及调和的一些规律。其三，建立标准化的色立体谱，便于对色彩进行使用和管理，可以使色彩的标准统一起来，只要知道某种色标号，就可在色谱中迅速而正确地找到它。但同时需要指出的是，色立体在色彩的创作设计中，主要的作用是启发和规律的引导，不能片面地理解为有了它就可以实现一切色彩表现。大量的色彩创作与设计还是要依靠反复的设计实践去产生。

第六节 色彩视知觉的心理描述

色彩心理是指客观色彩世界引起的主观心理反应。不同波长的光作用于人的视觉器官产生色感的同时，必然导致某种情感的心理活动。事实上，人们对色彩世界的感受实际上是多种信息的综合反应，它通常包括由过去生活经验所积累的各种知识。色彩感受并不限于视觉，还包括其他感觉的参与，一个文化人对于彩色物体的视觉，绝对不限于视觉刺激的单一的光波本身，而必然带有理解物体色彩的文化特征。色彩生理和色彩心理过程是同时交叉进行的，它们之间既相互联系，又相互制约。在有一定的生理变化时，就会产生一定的心理活动；在有一定的心理活动时，也会产生一定的生理变化。色彩设计师为了赋予色彩更大的魅力，充分了解不同对象的色彩欣赏习惯和审美心理是十分必要的，只有掌握了人们认识色彩和欣赏色彩的心理规律，才能合理地使用色彩设计与美化人们的生活。

色彩本身依明度、色相、纯度以及冷暖关系而千变万化。同一色彩及同一对比调和效果，均可能有多种色彩及多种对比调和效果。为了恰如其分，合理有效地应用色彩及其对比调和效果，使色彩与形象的塑造、表现与美化的统一，达到形象的外表与内在的统一；作品的色彩与内容、气氛、感情等表现要求统一；配色与改善视觉效能的实际需求统一；把色彩的表现力、视觉作用及心理影响最充分地发挥出来，给视觉与心灵以充分的愉悦、刺激和美的享受，必须对色彩的心理反应作深入的研究，以下是对典型的色彩所作的一些分析。

meredith品牌宣传品运用富有生命力的色彩带给人视觉与心灵的愉悦

红色，在光谱中光波最长，处于可见的波长的极限附近。它极易引起注意、兴奋、刺激、紧张。由于波长最长，穿透空气时形成的折射角最小，在空气中辐射的直线距离较远，在视网膜上成像的位置最深，因而成为前进色，是强而有力的色彩。因此，人们在生活中习惯以红色作为欢乐、喜庆的象征。这使之在标志、旗帜等用色中占了首位，成为常用的宣传色；也由于红色的刺激性，常常被用来作为报警、交通等信号色；红色让人联想到热血、喜庆、太阳，它积极、冲动、富有生命活力和视觉冲击力，象征着热情、诚恳、吉祥、富贵、革命等。红色在中国和其他东方民族中象征着喜庆、热烈、幸福，是传统节日的色彩，妇女结婚、节日庆祝都喜欢用红色装饰。红色是东方民族的色彩，中华民族婚娶喜庆尚红，挂红灯、穿红衣、佩红花、坐红轿等等。而西方人则主张红色用于小面积点缀装饰。关于红色的搭配，伊顿教授曾作过精辟的解释，他说：在深红的底子上，红色平静下来，热度在熄灭；在蓝绿色底子上，红色就像炽烈燃烧的火焰；在黄绿色底子上，红色变成一个冒失的、莽撞的闯入者，激烈而不寻常；在橙色的底子上，红色似乎被郁积着，暗淡而无生命，好像焦了似的。

粉红色是温柔的颜色，代表健康、梦想、幸福和含蓄，是温馨柔和之色。如果说红色代表爱情的狂热，那么粉红色则意味着"柔情似水"，是爱情和温馨的交织。

红色桥梁划过天空，醒目且悦目

红色带着大自然的力量和活力,是雅俗共赏的生命之美

橙色，在空气中穿透力仅次于红色，最鲜明的橙色应该是色彩中感觉最暖的色，也是一种激奋的色彩，具有轻快、欢欣、热烈、温馨、时尚的效果，让人联想到金秋时节和果实，象征着成熟、富贵、成就、辉煌。历史上许多权贵和宗教界都用之装点自己，沿用至今日，常用以作为标志识别。橙色是易引起食欲的色彩，因为其具有推进与扩张的心理感受，常用于现代的食品包装设计中。

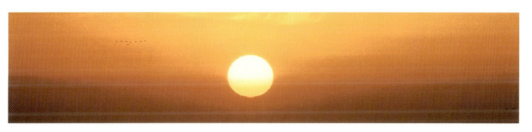

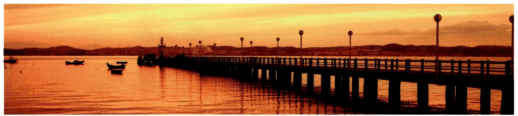

激情与收获的色彩、自然与归真之美是每个设计师心中拥有的一块净土

黄色，是光感最强的色彩，给人以光明、辉煌、明快的印象，具有快乐、希望、智慧和轻快的个性。在相当长的历史时期里，帝王与宗教传统上以辉煌的黄色做服饰，家具、宫殿与庙宇的色彩，相应地加强了黄色的崇高、智慧、威严、仁慈和华贵的感觉，被称为"最光明、最明亮的色彩"。黄色在中国封建社会里被帝王所专用，是尊贵和权威的象征，普通百姓是不准使用黄色的；在古代罗马，黄色也曾作为帝王的颜色而受到尊重。但是黄色在基督教国家里被认为是叛徒犹大的衣服颜色，是卑劣可耻的象征；而在伊斯兰教中，黄色是死亡的象征。

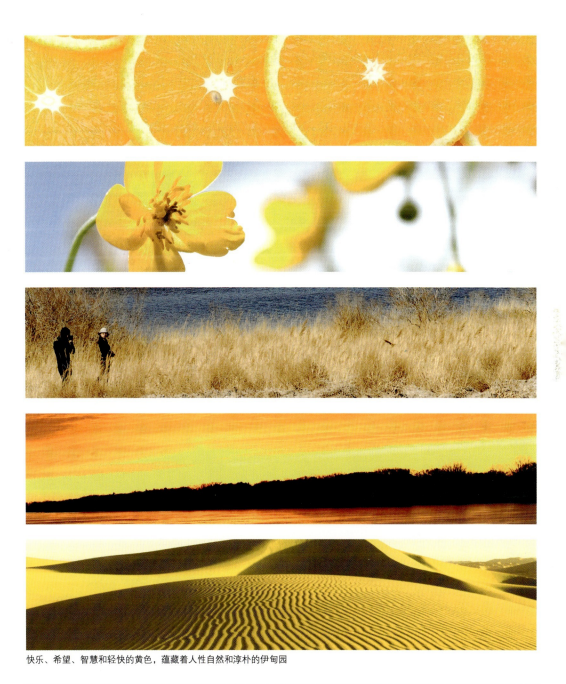

快乐、希望、智慧和轻快的黄色,蕴藏着人性自然和淳朴的伊甸园

绿色，由于太阳是地球最重要的光源，它投射到地球的光线中绿色光就占50%以上，因此绿色光在可见光谱中波长居于中位，色光的感应适中，人的视觉也因最能适应绿色光的刺激而获得休息。它介于冷暖色彩的中间，显得和睦、宁静、健康、安全。它和金黄、淡白搭配，可以产生优雅、舒适的气氛。因此，绿色是和平、生命的象征。在自然界中，植物大多为绿色，绿色代表了生命、生机与活力。绿色体的生物和其他生物一样，具有诞生、发育、成长、成熟、衰老到死亡的过程，这就使绿色出现各个不同明度与纯度的阶段的变化，因此黄绿、嫩绿、淡绿就象征着春天，代表生长、青春与旺盛的勃勃生机；盛绿、深绿象征着夏天，代表茂盛、健壮与成熟；灰绿、土绿、橄榄绿便意味着秋冬。同样的绿色，在信奉伊斯兰教的国家里是最受欢迎的颜色，因为绿色象征生命之色；可是在有些西方国家里却被认为其含有嫉妒的意思而不受欢迎。

绿草茵茵,山清水秀,象征着生命的起源和延续

蓝色，在可见光谱中的波长短于绿色光穿透空气时形成的折射角度，辐射的直线距离较短。因此，它在视网膜上的成像最浅，属于后退色。蓝色让人联想到宇宙、海洋与天空，是博大的色彩，最具凉爽、清新、专业的色彩。它和白色混合，能体现柔顺、淡雅、浪漫的气氛。古人认为蓝色是天神水怪的栖息地，令人感到神秘莫测；现代人把它作为科学探讨的领域，因此，蓝色就成为科技的色彩，使人联想到空旷的远景、宁静的思考、纯净的环境，象征着科技、浪漫、纯净、深沉、寒冷、严谨。另外在西方文化中污浊了的蓝色也代表着忧郁与哀愁。

科技、浪漫与纯净的蓝色诱惑呈现着都市的时尚之美与潮流气息

紫色，在光谱中光波最短，尤其是看不见的紫外线。因此，眼睛对紫色光的微妙变化的分辨力弱，容易引起疲劳。紫色是非知觉色，神秘，给人印象深刻，有时给人以压抑感，并且因对比的不同，时而富有威胁性，时而又富有鼓励性。紫色亦是象征虔诚的色相，当其深化时，是蒙昧、迷信的象征，给人以消极、流动、不安、伤痛、疾病、不祥之感；当其淡化时，给人以高贵、优越、幽雅之感；灰暗的紫灰色，让人联想到苦涩、腐败、恐怖；而明亮的紫色，却好似天上的霞光、原野上的野花，动人心神。

高贵、幽雅的紫色总是传达着神秘的气息

黑、白、灰色作为无彩色在心理上与有彩色具有同样的价值。黑色与白色是对色彩的最后抽象，代表色彩世界的阴极和阳极。太极图案就是以黑白两色的循环形式来表现宇宙永恒的运动。

白色，是全部可见光均匀混合而成的，成为全色光，是光明的象征色，明亮、干净、畅快、朴素、雅致、贞洁。传统的东、西方国家，对于白色有不同的心理感受，白色在西方是结婚礼服的色彩，表示爱情、圣洁、坚贞与纯洁；而东方则将之作为披麻戴孝的丧礼的颜色，表达对死亡的恐惧和悲哀。因为白色是无彩色，亦给人以虚幻与无限的精神期盼。白色明度最高，能与具有强个性的色彩相配。各种色彩掺白提高明度成浅色调时，都具有高雅、柔和、抒情、恬美的情调。大面积的白色容易产生空虚、单调、凄凉、虚无、飘忽的感觉。蒙古人以白为吉，春节为"白节"，逢年过节和喜庆日子穿白色服装，白色象征吉祥如意。中国人办丧事都用白色，表示对死者的哀悼和缅怀。在日本，白色却为天子的服装颜色。

纯净的白色,总是能带给人丰富的想象,是人类心灵的归属

黑色，也是无彩色之色，因此在生活中，只要物体反射能力差，都会呈现出黑色的面貌。黑色给人以消极和积极两类感觉。消极方面即黑色给人烦恼、忧伤、阴森、恐怖、消极、沉睡、悲痛甚至死亡等印象，因此，西方国家把黑色视为丧礼的服装颜色。积极方面即黑色给人以休息、安静、考验、高档、深沉、严肃、深思、坚持、准备、庄重与坚毅等印象。在两类之间，黑色使人得到沉思、坚持、休息、安定、考验的感觉。黑色与其他色彩组合时，属于极好的衬托色，可以充分显示其他颜色的光感和色感。黑白组合，对比与光感最强、最朴素、最分明。黑色用于老年服装颜色显得稳重沉着，用于青年服装颜色能表现气度不凡的青春魅力。黑色常用于晚礼服，能表现典雅高贵的格调。黑白相配的服装更能显露大胆的性格和新颖时髦的情趣。

黑色的坚毅与坚持，充满了现代思维

灰色，从光感上看，是居于白色与黑色之间，属于中等明暗，无彩色或低彩度的色彩。从生理上看，它对眼睛的刺激适中，既不眩目，也不暗淡，居于视觉最不容易感觉疲劳的颜色。因此，在生活中，灰色的应用越来越广泛，变化也极为丰富。灰色同样给人以消极和积极两类感觉。消极方面即视觉以及心理对灰色的反应平淡、乏味，甚至沉闷、寂寞、颓废、衰败、无力、枯萎。积极方面即复杂的灰色给人以精致、含蓄、高雅、耐人寻味等印象，灰色能与任何有彩色相合作，任何有彩色掺和灰色成含灰调时都能变得含蓄和文静，美术展览和商品展示常常用灰色作背景，用以衬托出各种色彩的性格与情调。灰色常常应用于纺织品面料、包装等需要较高文化艺术品位与审美的设计之中。

我们生活在自然中，同样生活在城市里，灰色充满了包容性与博大感

金属色，主要指金色和银色。金属色也称光泽色。金银色是色彩中最为高贵华丽的色，给人以富丽堂皇之感，象征权力和富有。金色偏暖，银色偏冷；金色华丽，银色高雅。金色是古代帝王的奢侈装饰，宫殿、龙袍、皇冠、金子等等，都为金色，象征帝王至高无上的尊严和权威；金色也是佛教的色彩，象征佛法的光辉以及超世脱俗的境界。

金色的辉煌与灿烂永远是权力的象征

集坚毅与冷峻于一身的银色,透露着含蓄迷人的气息

思考题:

　　1. 请阐述无彩色系与有彩色系的区别。

　　2. 请明晰色光三原色与色料三原色的区别。

　　3. 何为色彩的三属性?

　　4. 试分析奥斯特瓦尔德色立体与孟塞尔色立体的不同结构关系。

　　5. 自制二十四色相环。

教学目的与要求:

　　通过本章的学习,明晰色彩无彩色与有彩色的两大体系特征,掌握色彩三属性以及它们之间的相互关系等基本理论,正确把握色彩的表示方法与体系中的结构关系。

第二章
色彩对比

对比即求得异同的意思。生活中的各类物象总是存在着彼此之间的色差异，这就产生了对比。将两个以上的色彩并置在一起，就构成了色彩对比的第一个条件。将两个以上的色系放在一起，在同一时间、空间、同一视阈之中，比较其差别及其互相间的关系，就形成色彩对比的关系。对比出色彩应有的差别，是色彩对比的目的。但必须是在同一条件下的比较，如体积与体积比，线与线比，面积与面积比，否则就失去了比较的可能性。在色彩这个范畴内，只能是明度对比、色相对比、纯度对比，否则就得不到准确的结论。

第二章
色彩对比

第一节 明度对比

因明度差别而形成的色彩对比，称为明度对比。明度对比是所有对比关系当中最直接也最明显的一种对比方式，每一种颜色都有自己的明度特征，将它们放在一起对比时，除去分辨它们的色相不同，还会明显地感觉到它们之间明暗的差异。色彩的明度概念包括两个内容：其一指同一种色之间的明度差，其二指不同色彩之间的明度差。根据明度色标，如果将明度分为十度，零度为明度最低，十度为明度最高，则明度在零度至三度的色彩称为低调色，四度至六度的色彩称为中调色，七度至十度的色彩称为高调色。

色彩间明度差别的大小，决定明度对比的强弱。三度差以内的对比又称为短调对比；三至五度差的对比成为中调对比；五度以外的对比，

是明度强对比，称为长调对比。

在明度对比中，面积最大、作用也最大的色彩或色组属于高调色，另外，色的对比属于长调对比，那么整组的对比就称为高长调。用这种方法可把明度对比大体划分为以下十种，其视觉作用和情感影响也各不相同。

● **高长调**

对比主色调为高明度的，五度以外的对比，色彩感觉积极，刺激，对比强烈，快速明了的，强烈、积极、具有阳刚气。

● **高中调**

对比主色调为高明度的基调，三至五度差的对比，色彩明快，响亮，活泼。

● **高短调**

对比主色调为高明度的基调，三度差以内的对比，色彩优雅，柔和，女性化，朦胧。

● **中长调**

对比主色调为中明度的基调，五度以外的对比，色彩力度强，男性化。

● **中中调**

对比主色调为中明度的基调，三至五度差的对比，色彩含蓄，丰富，有薄暮感。

● **中短调**

对比主色调为中明度的基调，三度差以内的对比，色彩模糊而平板，朴素。

● **低长调**

对比主色调为低明度的基调，五度以外的对比，色彩低沉，具爆发性，晦暗。

● **低中调**

对比主色调为低明度的基调，三至五度差的对比，色彩苦恼，有苦闷感，寂寞。

● **低短调**

对比主色调为低明度的基调，三度差以内的对比，色彩忧郁感，死寂，模糊不清。

● **最长调：**

是以黑白两色构成的基调，明度对比最强的调性，色彩含有醒目，生硬，明晰，有简单化等感觉。

对设计色彩的应用而言，明度对比的正确与否，是决定配色的光感、明快感、清晰感以及心理作用的关键。

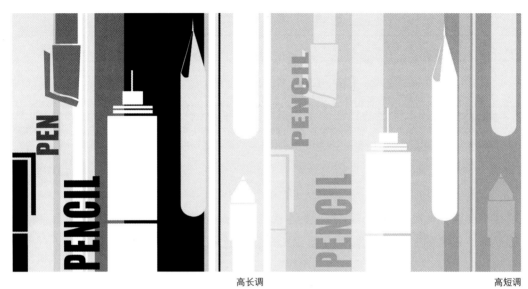

高长调

高短调

中长调

低中调

高短调

中中调

低中调

最长调

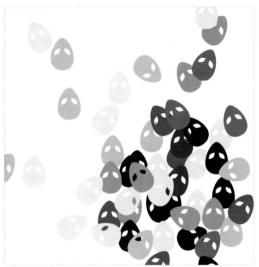

最长调

高长调

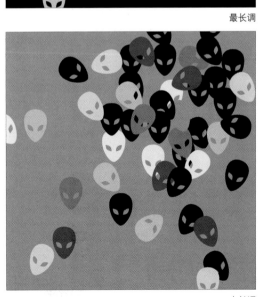

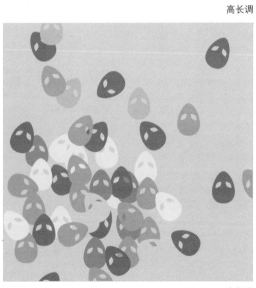

中长调

中短调

高中调

高短调

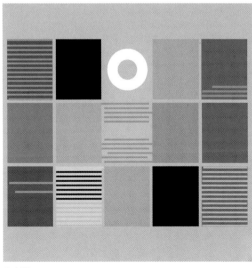
中中调

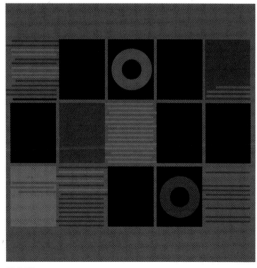
低中调

第二章 色彩对比

高长调

高短调

中短调

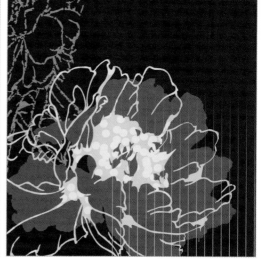
低长调

高短调

中中调

低短调

最长调

高短调 　　　　　　　　　　　　　　　　　　　　　　　　高中调

中中调 　　　　　　　　　　　　　　　　　　　　　　　　低长调

高长调

高短调

中短调

低长调

第二章 色彩对比

一般来说，高调淡雅、柔软、愉快、弱、辉煌、轻盈；低调沉重、朴素、迟钝、雄大而有寂寞感。同一块色彩在进行明度对比时还会有视错的现象，如：将同明度的灰色分别置于白底和黑底上，会感觉黑底上的灰色较亮；而白底上的灰色明度较暗。诚如前面所讲，在色彩的三要素中，明度关系对画面所产生的突出影响，是协调形于色的重要手段。深入地研究与掌握它们之间的关系，会使设计更加生动、丰富。

明度差与配色的关系：
- ●明度差与色相差成反比

明度差愈小，色相差要愈大；反之，明度差愈大，色相差愈小。

- ●明度差与艳度差成反比

明度差愈小，艳度差要愈大；反之，明度差愈大，艳度差要愈小。

- ●明度差与面积比成正比

明度差愈大，面积比要愈大；反之，明度差愈小，面积比愈小。

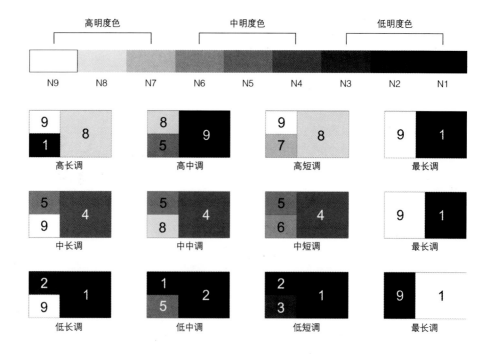

第二节　色相对比

因色相的差别而形成的色彩对比，称为色相对比。色相的差别虽是可见光度的长短差别所形成的，但不能完全根据波长的差别来确定色相的差别和确定色相的对比程度，而是要借助色相环。色相对比的强弱，决定色相在色相环上的距离。

色相对比分为四种：

● **同类色相对比**

同类色相是无色相差的对比，即色相距离在色相环十五度以内的对比。因此，同种色相对比需改变其明度和纯度。它是同一色相里的不同明度与纯度色彩的对比，如淡黄与中黄，朱红与大红，属于模糊的较难区分的色相。不但不是各种色相的对比因素，反而是色相调和的因素。这类色相对比，比较单纯、柔和、协调，色相倾向鲜明、统一，注重色相的微妙变化，但也易显得乏味，单调而无力。

● **邻近色相对比**

色相距离在色相环十五度以上，四十五度左右的对比，称为邻近色相的对比，如淡黄与淡绿，橘黄与朱红，其色相感的对比要比同类色相的对比丰富、活泼、滋润与调和，可弥补同类色相对比的不足，但不能保持协调、单纯的优点，同时在统一中仍不失对比的变化。

同类色相与邻近色相对比，均能保持明确的色相倾向与统一的色相特征，且色调的冷暖特征及感情效果也较明确，或是暖色调，或是冷色调。

● 对比色相对比

色相距离在色相环一百三十度左右的对比，一般称为对比色相对比。如大红与钴蓝，中黄与湖兰。对比色相对比的色相感，要比邻近色相对比鲜明、强烈、饱满、丰富，容易使人兴奋激动。但由于色相对比刺激性强，往往难以取得调和，容易造成视觉的疲惫。色彩对比强烈，组织统一不好，也容易杂乱。一般可变化其中色彩的明度和纯度，或者采用强化主调，调整面积比例来协调色彩的对比关系。

● 互补色相对比

色相距离在色相环一百八十度左右的对比，称为互补色相对比，也是色相最强对比。如大红与中绿，中黄与钴蓝，互补色相的对比较之对比色相的对比更完整、丰富、强烈，更富有刺激性。互补色相对比有时也会显得单调，有种原始、幼稚、乡土的感觉，产生粗俗生硬、动荡不安等消极作用，要把互补色相组织搭配得舒适，配色技术的难度就更高了。因此必须采用综合调整色彩的明度、纯度以及面积比例的关系，或借助无彩色的缓冲协调等方法，达到色调的和谐统一。

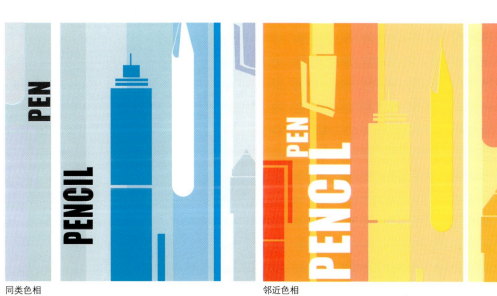

同类色相　　　　　　　　　　　　邻近色相

对比色相

互补色相

同类色相　　　　　　　　　　　邻近色相

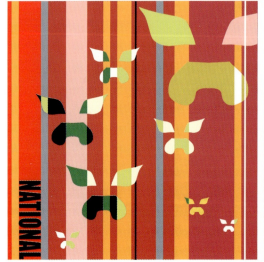
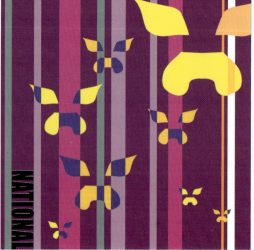

对比色相　　　　　　　　　　　互补色相

同类色相　　　　　　　　　　　邻近色相

对比色相　　　　　　　　　　　互补色相

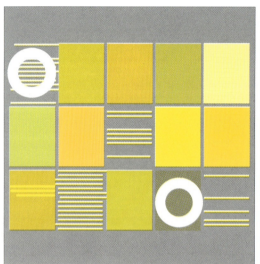
同类色相

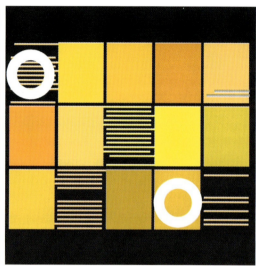
邻近色相

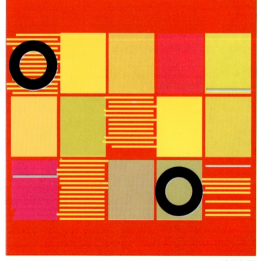
对比色相

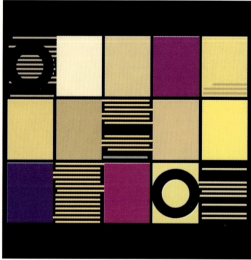
互补色相

同类色相

邻近色相

对比色相

互补色相

同类色相

邻近色相

对比色相

互补色相

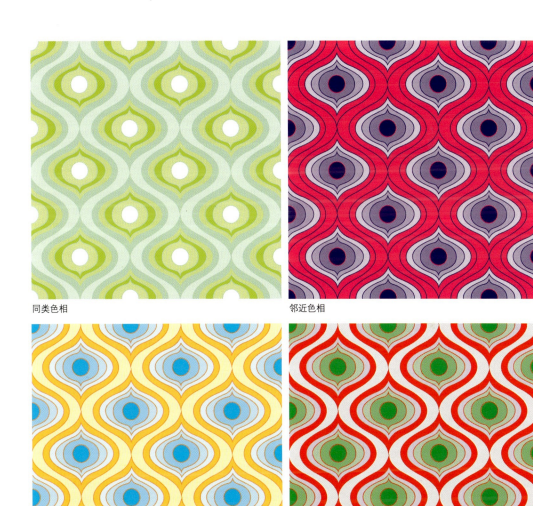

同类色相　　　　　　　　　　　　邻近色相

对比色相　　　　　　　　　　　　互补色相

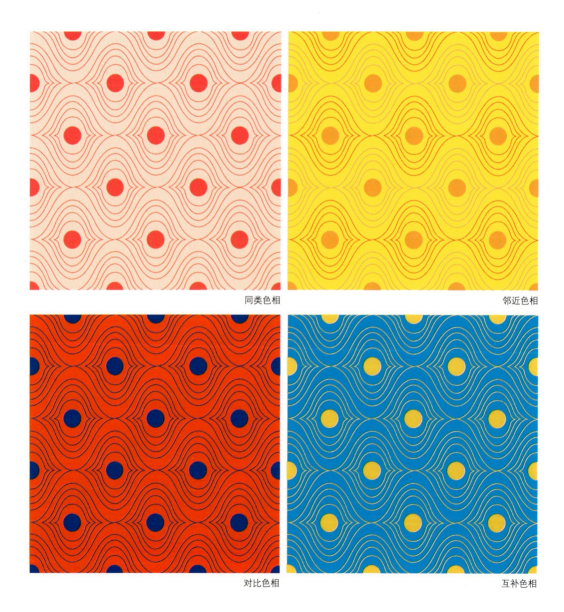

同类色相　　　　　　　　　　　邻近色相

对比色相　　　　　　　　　　　互补色相

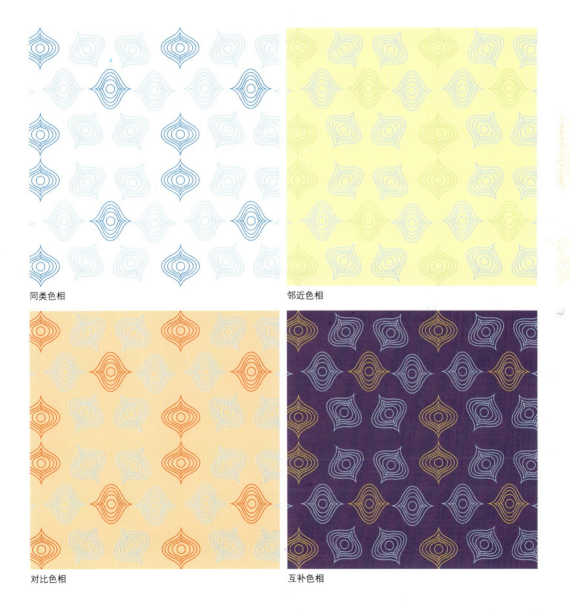

同类色相　　　　　　　　　　　　　　　　邻近色相

对比色相　　　　　　　　　　　　　　　　互补色相

第二章　色彩对比

同类色相

邻近色相

对比色相

互补色相

第三节　艳度对比

因艳度差别而形成的色彩对比称为艳度对比。艳度对比既可以是单一色相不同艳度的对比，也可以是不同色相、不同艳度的对比，通常是指艳丽的颜色和含灰色的颜色的比较。可以将艳度对比划分为强、中、弱三个阶段，即将灰色至高艳度色分成10个等差级数，艳度弱对比在1—3级以内，艳度的差别小，视觉效果和形象的清晰度较弱；艳度中对比即4—7级以内，视觉效果统一而有变化，色彩效果含蓄、平和；艳度强对比是8—10级左右的对比，对比效果十分强烈，色彩特征饱和、鲜明、生动。

通常，对比色彩间纯度差的大小，决定艳度对比的强弱。不同艳度基调的构成具有不同的情调与个性。

我们可以通过以下几种方式来降低色彩的艳度：

加白：纯色中加入白色可以提高明度，降低艳度，同时也会使色彩的色性发生转化，如曙红加白，色性变冷，湖蓝加白，色性变暖。

加黑：纯色中加入黑色既降低明度又降低艳度，使色彩变得沉着、冷静。

加灰：纯色加灰会使色彩的艳度降低，明度倾向加入的灰色，可以使颜色变得浑厚、含蓄。

●**高艳度对比**

在艳度对比中，假如占主体的色和其他色相均属高艳度色，即称为高艳度对比。色彩饱和、鲜艳夺目，色彩效果明晰，具有强烈、华丽、鲜明、个性化的特点，但不易久视，否则容易造成视觉疲惫。

●**低艳度对比**

如果同一画面中占主体的色和其他色相均属于低艳度度色，即称为低艳度对比，整个调子含蓄，有薄暮感，色彩朦胧而暧昧，具有神秘感，或淡雅，或郁闷。

● 中艳度对比

如果同一画面中占主体的色和其他色相属于中艳度度色，即称为中艳度对比。色彩温和柔软，典雅含蓄，富有亲和力，具有调和、稳重、浑厚的视觉效果。

● 艳灰对比

如果同一画面中占主体的是最艳的高艳度度色，其他色组由接近无彩色的低艳度度色组成，即称为艳灰对比。灰色与艳色相互映衬，生动活泼。但艳灰对比需注意保持明度的一致，否则会被明度对比取代。

同一艳度的颜色，在不同艳度背景上同时对比所呈现的感觉是不同的，在低艳度的背景色上的会显得鲜艳，而在高艳度的背景色上则会显得灰浊。

一般情况下，高艳度色的色相明确、醒目、视觉冲击力强，色相的心理作用明显，但容易使人疲倦，不能持久注视；低艳度的色相与之相比则较含蓄，视觉冲击力弱，注目程度低，能持久注视，但因平淡乏味，视觉上也容易使人感到厌倦。

一幅作品，当画面艳度对比不足时，往往会出现粉、脏、灰、黑、闷、单调、软弱、含混等问题；而艳度对比过强时，又会出现生硬、杂乱、刺激、低俗等感觉。

艳度与配色的关系：

● 色相差与艳度差成正比

色相差小，艳度差也要小；色相差大，艳度差也要大，才能调和。

● 艳度差与明度差成反比

艳度差大，明度差要小，艳度差小，明度差要大。

● 艳度差与面积比成反比

艳度强时，面积要小；艳度弱时，面积可大些。

高艳度对比　　　　　　　　　　　　低艳度对比

中艳度对比　　　　　　　　　　　　艳灰对比

第二章　色彩对比

高艳度对比

低艳度对比

中艳度对比

艳灰对比

高艳度对比

低艳度对比

中艳度对比

艳灰对比

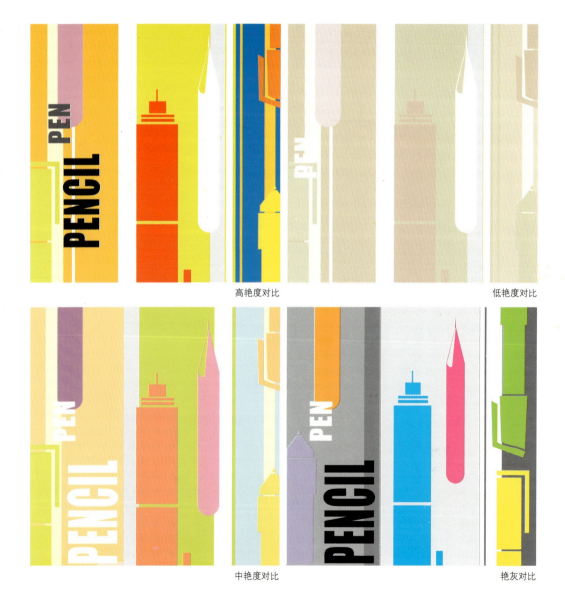

高艳度对比　　低艳度对比

中艳度对比　　艳灰对比

高艳度对比

低艳度对比

中艳度对比

艳灰对比

高艳度对比

低艳度对比

中艳度对比

艳灰对比

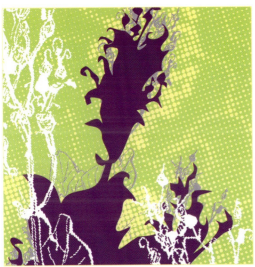

高艳度对比

低艳度对比

中艳度对比

艳灰对比

高艳度对比

低艳度对比

中艳度对比

艳灰对比

高艳度对比

低艳度对比

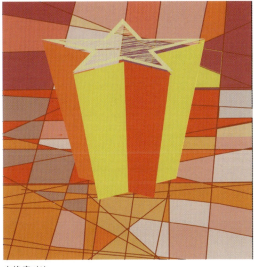
中艳度对比

艳灰对比

高艳度对比

低艳度对比

中艳度对比

艳灰对比

思考题与作业：

1. 请分析与思考明度对比、色相对比和艳度对比的不同特点。

2. 根据明度对比理论，以一个图形自选四个调子做明度对比一组。

3. 根据色相对比理论，以一个图形做同类色、近似色、对比色、互补色练习各一幅。

4. 根据艳度对比理论，以一个图形做高艳度对比、低艳度对比、中艳度对比、艳灰对比各一幅。

教学目的与要求：

通过本章的学习，掌握色彩对比的基本原理和知识，能运用色彩对比理论灵活运用色彩进行设计。

第三章

色彩调和

色调，是色与色之间的整体关系构成的颜色阶调。这个词汇源自"调子"，本是音乐艺术中的一个术语，用来表现一首音乐作品的"音高"，是支配乐曲的音调标准，如D大调、C大调等。在设计中借用这个名词，是因为它可以非常准确地表示一幅作品的色彩综合观感，如冷调、高调、蓝色调、柔和色调等。色调是客观存在的。自然界中光源、气候、季节以及环境的变迁，本来就存在着各种各样的色调，不同颜色的物体上必然笼罩着一定明度、色相的光源色，使各个固有色不同的物体表现都笼罩着统一的色彩倾向，这种统一的色彩就是自然中的色调。在色彩的领域中，包含无彩色及有彩色两大系统，再加上色相、明度、艳度等色立体的交叉变化，便形成了目前世界上的万千色彩，而每个色彩均与心理及视觉感受有密切联系。色调是指以一种主色和其他色的组合、搭配所形成的画面色彩关系，即色彩的总的倾向性，是多样与统一的具体体现。一般在画面上所占面积大的色相便从视觉上成为主要色调，即主调，它是统一画面的主要色彩。由此可以看出色调的产生既来源于人们对客观世界的反映，又来自于主观的分析思考及归纳概括，即一个是物质的，是光与色的时空关系和色彩本身的色相、明度、艳度以及色彩面积大小之间的组合关系；一个是精神的，即人的主观因素。

第三章
色彩调和

第一节　色调调和

色调	心理联想
淡色调	轻柔、恬静、清澈、娴淑、透明、浪漫、优雅
浅色调	优雅、欢愉、简洁、成熟、妩媚、柔弱、甜蜜、清朗
亮色调	青春、鲜明、光辉、欢愉、健美、爽朗、清澈、新鲜、女性化
鲜色调	华丽、生动、活跃、外向、兴奋、悦目、自由、激情、刺激
深色调	沉着、生动、高尚、干练、深邃、古风、传统
暗色调	稳重、刚毅、干练、质朴、坚强、沉着、充实
暗灰调	深沉、沉稳、朴实、厚重
浅灰调	温柔、轻盈、柔弱、消极、成熟
浊色调	朦胧、宁静、淳朴、沉着、稳重、混沌
灰色调	深沉、质朴、柔弱、内敛、消极、成熟、平淡、含蓄

色调的分析与研究是色彩设计的主要任务，也是色彩基础训练的有效途径，其目的在于提高我们对色彩的审美能力和概括能力，并在实际运用中根据设计对象的功能和审美需要加以灵活的应用。通过色立体的模型，我们可以发现，在色立体的横切面、斜切面或纵切面，都可以看出相关联的色调区域，如灰色调、蓝色调、活泼色调、高明度的色调、前色调、浊色调、沉静色调、华丽色调、伤感色调等等；如以心理的感觉、情绪为色彩作设计，还可分出成熟色调、感性色调、青春色调、忧郁色调、积极色调等。

通过明度对比、色相对比、艳度对比等方式可以获得丰富的色调。

"调和"一词源于希腊语，本意是"组织"或"结合"，是希腊时期主要的关于"美"的形式原理。一些学派从哲学角度把调和视为宇宙形式秩序与完整性的数的关系，这就是色彩调和的语源。"调和"与"和谐"在中国古汉语中是一个含义，即和睦、融洽、和谐、协调。色调构成的有序和谐是强调对比与调和、变化与统一的规律，也就是指画面中色彩的秩序关系和量比关系应该在视觉上符合审美的心理要求。和谐不等于简单单纯，也不是绝对的雷同、无差异的状态，而是整体的协调，既能够表达整体上的差异，同时也消除了这些差异的决然对立，它们的相互依存和内在联系就表现为一种和谐的美，和谐是色调构成的永恒主题。和谐在现代设计中包含同一性和谐与非同一性和谐。同一性和谐是指一幅作品中同时对比的色彩存在同等明度、同等艳度、同等色相或相近的组合关系，它所形成的和谐是含蓄的、内敛的、平静柔和不具有紧张感；非同一性和谐是指明度、色相、艳度对比响亮、明确的一组色彩，当同时并置时所产生的色彩效果，它具有突出、醒目、响亮的特点。

丰富的色相因为有了黑色的调和而显得统一与和谐

第三章 色彩调和

两种或两种以上的色彩合理搭配，产生统一和谐的效果，称为色彩调和。可以从狭义与广义两个方面来认识色彩调和，狭义的调和是指两种或两种以上的一组有差别、不协调的色彩为达成一个共同的表现目的，经过设计、组合、安排，使画面产生秩序、统一与和谐的现象；广义的调和是指色彩"多样性的统一"，即只要组织在一起的色彩具有整体感，色彩关系就是调和的，艺术里的"调和"就如同音乐一般，将各元素混合起来，使人产生愉悦的感受。变化与统一是色彩调和的要点。

"对比"与"调和"是色彩构成中重要的核心理论，也是评判作品优劣的标尺。"对比"较注重客观地探讨色彩呈现的现象，色彩存在的客观状态；"调和"则从主观感受的角度来研究客观色彩现象对主观感受的作用，重在研究如何通过构成的方式来获得良好的效果。

色彩的配色调和必须符合某种"秩序"，当配色符合这种秩序时即是调和的，可以产生愉悦和美感的色彩效果，反之，则使人不愉快、没有美感。

色彩调和的"秩序"要考虑三个方面的关系：1. 色彩的主从关系；2. 色彩所需的空间位置；3. 统一与变化的比重，即考虑统一与变化的要素各占多少分量的问题。

色彩调和的基本原理大体可分为两个方面：类似调和对比调和。第一种是在统一中求变化，称为类似调和，常富有抒情的意味，具有柔和、圆融的效果；第二种是在变化中求统一，称为对比调和，富有说理的意念，具有强烈、明快的感觉。

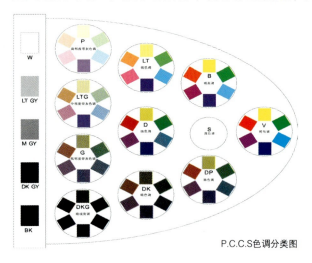

P.C.C.S色调分类图

第二节 秩序调和构成

"秩序"是指次序、常态、规则性的循环反复、条理分明。秩序是自然形式美的规律之一。客观事物总是按照其自身的规律在有序状态下有条不紊地发展演变,自然界景物的明暗、光影、强弱、冷暖、灰艳、色相等色彩的变化和相互关系都有一定的自然秩序即自然的规律,这就是秩序。

组织一个比较完整、和谐的色彩秩序,如同乐团指挥调动整个乐队一样,根据主旋律来安排穿插配器与和声。色彩也是一样,没有孤立存在的颜色。若要使色彩完美,就必须依据色彩的主旋律,精心选择色彩要素,并通过烘托对比,以及周围环境的对比映衬等方法,有效而合理地发挥色彩各要素的特点及作用,建立色彩美的特征。因此,色彩的调和要求各种色彩必须建立一定的秩序感,如色立体的色相系列、明度系列、纯度系列等都是按照一定秩序排列呈现的。一切复杂的事物都必须建立一定的秩序,才能取得统一协调。秩序是色彩美构成的最基本的也是较重要的形式。所谓秩序构成,是同一要素有规则地反复或两种要素有规则地交替出现,自始至终保持某种秩序的过程。在色彩构成中采用色相、明度、纯度级差递增、递减的形式,由于各色按照一定的秩序有规律地变化,从而具有秩序的美。

同类色相的明度推移应用在系列设计品中,呈现出一种有规律的秩序美感

常见的色调秩序美有渐变的秩序美、重复的秩序美。渐变的秩序美：在色彩中，色相、明度、纯度按照一定的秩序有规律地变化，可以形成渐变效果，由于级差的递增、递减而产生具有层次感的美感，形成反差明显、静中见动、高潮迭起的闪色效应，且具有较长时间的周期特征。渐变可分为阶段式和渐进式两种形式：阶段

同类色渐变呈现秩序美

式渐变的色彩之间界限分明；渐进式渐变的色彩之间没有明显的界限，两色以渲染方式逐渐转换。重复的秩序美：在色彩构成中可以通过色彩的点、线、面等单位形态的重复出现，体现秩序性的美感，由较短时间周期和重复达到统一的特征，可以体现色彩优雅的韵律。

同类色组构成重复的秩序美

第三节　主色调调和构成

在多色构成中掌握各色的倾向性，按照明确的主色调进行构成，这是色彩取得调和的一种十分有效的方法。主色调调和强调色彩要素中的一致性关系，追求色彩关系的统一，主色是指形成色彩气氛和总的倾向性以及对周围环境起引导控制作用的色彩，主色的运用可以形成亮色调、重色调、蓝色调、红色调、黄色调、灰色调等等。

主调色是指具有支配性、优势性的色调。主调色彩是具有将色彩、形状、质感等因素统一起来，为整体增加统一感的色彩。如以红、黄为主要色彩倾向的色调，大面积的色彩为同一类不同明度、纯度的红、黄色，小面积可以搭配蓝、紫、绿等色相，既可使画面具有色调的美感，色彩效果又生动丰富。

主调色的使用方法：1. 色相的支配色，指在各色相中加上同一色相以获得；2. 明度的支配色，指利用加黑加白的方法，使明度差异减小，整体色彩明度接近。3. 艳度的支配色，指加入灰色使艳度降低形成主调色。

有些色彩设计虽然用色很多，但是色彩效果却杂乱无章，使人眼花缭乱，这就是因为缺乏主色调控制的缘故。所谓主色调，是指色彩形成的气氛和总的倾向性，具体地讲有淡色调、浓色调、蓝色调、红色调、黄色调、绿色调、灰色调等等。为了构成色彩主调，必须让各种色彩唱一个"调子"。多色构成中混入了同一种色素，相互间都减弱了个性，增强了共性，各种色彩由此具有内在的联系，配色也就易于调和了。

主色调构成整体的统一感

第四节　比例调和构成

色彩构成总是要通过各种色块的组合去完成，因此各种色块所占据的面积比例对色彩配合是否和谐关系重大。如果在色彩构图中，有一组对比色过分引人注目，则可缩小其面积达到色彩的调和。如果采用几组对比色构成，则应以一组为主，通过协调色彩的主从关系达到色彩的调和。

面积调和构成是通过面积比例关系的调节从而达到调和的构成方法。对比色如果面积相当，比例相同，就难以调和；面积有大小之别、比例各异则容易调和，面积比例相差越趋悬殊，其对比关系也就越趋调和。通过面积的变化统一色彩，如使两个对比色的面积一大一小，在视觉上一强一弱，可以增加画面的调和感。

色相对比且有强弱，但面积比例不同，画面依然和谐

色块面积的比例悬殊，即使是对比色也可达到色彩的调合

第五节　隔离调和构成

以强调变化而组合的和谐的色彩，是以色相相对或色性相对的某类色彩，如红与绿、黄与紫、蓝与橙的调和。在对比调和中，明度、色相、纯度三种要素可能都处于对比状态，因此色彩具有更加活泼、生动、鲜明的效果，因此要注意高彩度色相搭配后产生对比过于强烈的缺点，因此色相间的明度、艳度必须进行适度的调整，或运用色彩面积对比的原则使配色调和。

凡对比色相和互补色相并置在一起，由于色彩的同时对比作用，在相邻的边缘部分，由色彩对比引起的矛盾十分激烈，大有"短兵相接，一触即发"之势的色彩构成，很难取得调和。为了协调和缓冲色彩强烈的对比关系，在色彩构成时，可采用间隔的方法，即在对比色之间插入与各方都不发生利害关系的无彩色系的黑、白、灰或光泽色金、银，或用作底色或用以勾勒外形轮廓，从而使其色彩边缘对比引起的尖锐矛盾被这种间隔缓冲。无彩色黑、白、灰和光泽色金、银在对比色调和构成中，具有十分重要的美学价值，无彩色系和光泽色系的运用既可充分发挥对比色鲜明突出富有表现力的性格特点，又具有和谐之美。

黑色与白色的间隔使丰富的色彩得到调合

隔离调和，可以将相互依存、矛盾统一的两个对立统一体，都变为获得色彩美感和表达作品主题思想与感情的重要手段，在色彩实践中是一个重要而值得探讨研究的问题。在相互连接的色彩中插入一种分离色来达到色彩调和的目的。有两种隔离方式：其一，是强对比隔离，即在组织艳色调时，将色相对比强烈的高饱和度色之间，嵌入金、银、黑、白、灰等分离色彩的线条或块面，以调节色彩的强度，使原色调有所缓冲，产生和谐的色彩效果；其二，是弱对比隔离，即在色相和色调近似的配色情况下（会给人一种沉闷、过于融合的感觉，如浅灰绿、浅蓝灰、浅咖啡等较接近的色彩组合），用深灰色线条来调节画面，可以使画面形态清晰、明朗、有生气，而又不失色调柔和、优雅、含蓄的色彩美感。

在实际运用中应该根据主题的不同需要来选择色调的调和与对比，一般来说反映积极的、愉快的、刺激的、振奋的、活泼的、辉煌的、丰富的等情调，可以对比为主的色调来表现；而舒畅、静寂、含蓄、柔美、朴素、软弱、幽雅、沉默等情调，宜用调和为主的色调来表现。由于对比色的同时运用，色彩丰富、强烈，色相变化多端，如果搭配不当，色彩的相互排斥性会使画面格格不入而显得粗俗，因此需要设计师有更高的色彩修养。

思考题与作业：

1. 掌握色彩的秩序调和、主色调调和、比例调和、隔离调和的基本理论。

2. 分别以明度、色相、艳度为主实现色彩的调和。做秩序调和构成、主色调调和构成、比例调和构成、隔离调和构成各一幅。

教学目的与要求：

通过本章的学习，能够运用色彩调和理论对色彩进行有效的搭配；了解色彩的调和不仅是配置色彩的手段，而且是获得色彩美的基础和前提，并且正确处理对比与调和之间的相互关系。

白色的间隔使灰色调的画面富有生气

第四章
色彩的解构与重构

解构与重构色彩是主题性的色彩构成教学中的一个实践性教学环节，是探索创造性地运用色彩的有效途径，审视和反思既有色彩，以重构的手法大胆整合出新的色彩形式。把解构观念引入色彩构成中，是主题色彩在探索色彩构成教学改革运用中的一条有效途径，解构第一性自然色彩和第二性人文色彩，审视和反思既有色彩，以重构的手法大胆整合出新的色彩形式，目的是回到色彩构成教学的原始初衷——创造性地灵活运用色彩，积累配色经验，为设计实践服务。

解构一词源自于解构主义，解构或译为"结构分解"，是后结构主义提出的一种批评方法，是解构主义者德里达（Jacque Derride，1930—2004）的一个术语。"解构"概念源于海德格尔《存在与时间》中的"destruction"一词，原意为分解、消解、拆解、揭示等，德里达在这个基础上补充了"消除"、"反积淀"、"问题化"等意思。解构主义作为一种设计风格的探索兴起于20世纪80年代，但它的哲学渊源则可以追溯到1967年。当时哲学家德里达基于对语言学中的结构主义的批判，提出了"解构主义"的理论。他的核心理论是对于结构本身的反感，认为符号本身已能够反映真实，对于单独个体的研究比对于整体结构的研究更重要。解构主义是对现代主义正统原则和标准批判性地加以继承，运用现代主义的语汇，颠倒、重构各种既有语汇之间的关系，从逻辑上否定传统的基本设计原则（美学、力学、功能），由此产生新的意义。解构主义用分解的观念，强调打破、叠加、重组，反对总体统一而创造出支离破碎和不确定感。

解构色彩，其思路是对所选定色彩对象的色彩格局进行打散重构，通过增减整合后再创作，对原始资料的色调、面积、形状重新加以调整和设计，以原作中典型色彩的个体或部件的特征为表现元素，按设计者的意图重新进行有形式美感的概括、归纳和重构，将原有的视觉样式纳入预想的设计轨道，重新整合出带有明显设计倾向的崭新形式，这个过程不仅是做"减法"，还要适当地做"加法"，通过打散、重构、整合，以实现新的色彩格局，培养审美和创新的意识及能力。

第四章
色彩的解构与重构

第一节　自然色彩的启示

　　师法自然，是人类的一种提高自身审美修养的自发和有效的途径。罗丹曾说："美到处都有，对于我们的眼睛，不是缺少美，而是缺少发现。"自然界时时处处充斥着形与色的千变万化，包罗万象的自然色彩为设计者提供了取之不尽、用之不竭的创作源泉。浩瀚的自然变幻无穷，存在着千姿百态的色彩组合，在这些组合中，大量的色彩表现出和谐、统一以及秩序感，这些斑斓物象本身就映衬着色彩构成理论中的各种对比与调和关系。通过观察和分析，我们去探索和发现它们独特的色彩规则，通过解构和重构，把自然的色彩美彰显出来，并从中吸取养料，积累配色经验。面向自然，深入自然，从自然色彩中捕捉艺术灵感，探索着自然色彩美的规律，开拓新的色彩思路，摆脱习惯性的配色方法，提高配色技巧。

设计中的自然研究不应是对自然的偶然印象的一种模仿复制，而应当是对于真实特点所需要的形状与色彩进行分析和探索，从而诞生的繁荣产物。将美好的色彩提炼、组织而应用于创作和设计之中，以提高和丰富色彩调子，是色彩构成的一种重要方式。首先，在认识阶段，观察为汲取视觉信息之必需，对直接认识色彩和搜集色彩资料起到重要的作用。其次，观察与积极的想象思维活动相结合并贯穿于色彩设计的全过程，是判断、检验色彩搭配的效果是否和谐、是否达到预期目标的必要的知觉手段。再次，不能忽视色彩形象资料的积累。一方面，写生是收集色彩素材、积累色彩形象的重要方法。另一方面，还可以借助于彩色录像、幻灯、数码照片、印刷品等间接的形象资料收集色彩素材。以自然色进行练习，是学习自然色彩的初级阶段，自然色的运用有以下几种方法：

从画面中汲取灵感，提炼色彩

●整体色的运用

首先要求能够准确地分辨对象的基本色相和这些色彩的面积大小，并将复杂的自然色彩概括、归纳出几种较为典型的、有代表性的基本色彩，然后按色相、明度、纯度、面积大小的比例，整体加以运用。另外也可以不按比例运用整体色。由于不按原有色彩比例，所以色相、面积可以随意改变，进行重新组合、配置，使其产生出同色相的多种不同组合形式，甚至改变原有的色调，从而使色彩变化更加丰富，运用领域更加广泛。

整体色的按比例运用

●部分色的运用

这个方法是选择自然色的某一局部或其中的一组色彩加以运用,也可以选择其中任何一色或几色进行运用。这种选择较自由,变化也极大,可以充分发挥自主性进行概括、提炼和组合。运用色彩的明暗层次、对比调和、冷暖关系等,合理与精心配置,选择理想的色彩关系加以运用。

部分色的概括与提炼

●色彩和纹理的同时运用

自然景物的色彩和纹理紧密结合，更突出了其美的实质，因此可以考虑纹理与色彩之间的配合。根据其原有的纹理加以概括、变化和夸张，使新的色彩和图形结合，更好地发挥其特有的情趣。

自然色彩与纹理的运用

●环境色的运用

色彩常常由于环境不同而发生变化,环境色的运用目的在于了解各种自然色彩的构成规律和对比作用,从复杂的自然色彩中发现优美的色彩对比关系和色彩间相互作用的变化规律。运用环境色按原有色彩的色相、明度、纯度和面积,画出周围的色彩关系和相邻颜色影响下的变化现象,以显示其与原有色彩的对比关系。

环境色的概括与提炼

● 色彩情调的运用

　　色彩情调是指色彩的感情、气质、性格诸因素。它的运用是我们对自然色彩的深刻感受、理解的感情反映，是对自然色彩记忆、推理、联想的美感反映，以充分的想象发展色彩的形象思维，以明确的色调来表现色彩的性格和精神实质，以高度的概括、提炼、夸张来突出色彩的意境和情趣，使色彩运用富有一定的感染力，令主题鲜明突出，产生激发人们对自然色彩的美好联想和感情共鸣的效果。

自然景色的意向性运用

第二节 传统色彩的启示

传统色彩，是指一个民族世代相传的、具有鲜明艺术代表性的色彩。以传统色彩作为主题，通过解构传统色彩向传统色彩艺术学习，目的是从传统色彩风格中获取创作灵感。

我国的装饰色彩有着悠久的历史和优秀的传统，从原始洞窟壁画到新石器时代的彩陶，从中国绘画到中国工艺美术，从淳朴的民间图案到豪华的皇宫装饰，从古典园林建筑到举世闻名的中国石窟壁画艺术，从石器时代的彩陶文化到现代的景德镇、醴陵、唐山、淄博等瓷器，从漆器装饰到织锦图案，从杨柳青年画到无锡泥人，从少数民族服装到舞台戏剧的服装色彩……几千年来以孔孟为代表的

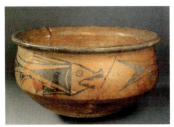

鱼纹彩陶盆

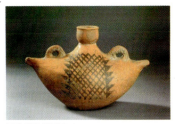

网纹彩陶船形壶

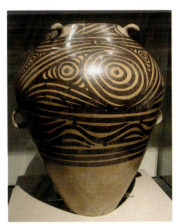

蜗纹彩陶罐

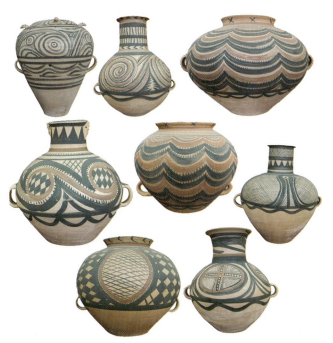

彩陶

三角纹彩陶双耳罐

第四章 色彩的解构与重构

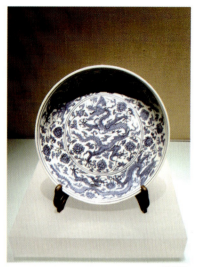

青花瓷

儒家色彩观和以老庄为代表的道家色彩观始终贯穿于中华民族色彩审美意识之中。早在两千多年前，中国的阴阳五行说已经开始流行，金木水火土不仅是构成世界的五种相生相克的物质元素，同时还对应了五种色彩，即金为白、木为青、水为黑、火为赤、土为黄。五色体系的确立标志着古代中国占统治地位的色彩审美意识，已从原始观念的积淀中获得独立的审美意义。中国传统的色彩观念不仅仅表现于艺术的审美创造，同时又具有象征、寓意等非视觉内容的含义，艺术创造中的色彩情调与传统文化观念相重叠。

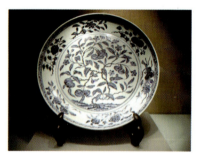

青花瓷

青花瓷

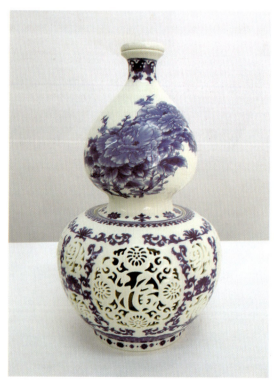

镂空青花瓶

敦煌壁画包括敦煌莫高窟、西千佛洞、安西榆林窟共有石窟552个，有历代壁画五万多平方米，是我国也是世界壁画最多的石窟群，内容非常丰富。敦煌壁画是敦煌艺术的主要组成部分，规模巨大，技艺精湛。敦煌壁画的内容丰富多彩，它和别的宗教艺术一样，是描写神的形象、神的活动、神与神的关系、神与人的关系以寄托人们善良的愿望，是安抚人们心灵的艺术。因此，壁画的风格，具有与世俗绘画不同的特征。

敦煌壁画突出地显示了色彩高度感染力和表现力，其色彩的丰富性、色调的多样性和色彩结构的规律性显示了我国传统绘画用色的独特艺术魅力与审美价值。首先，敦煌壁画的色彩吸收了西域晕染法，壁画色彩绚丽丰富，但却没有喧闹的感觉，艳而不俗，让人产生一种肃穆感。其次，敦煌壁画中的色彩被赋予了更多主观意向性，追求一种"意象色"。如果运用西方科学的光色理论，是无法解释敦煌壁画中的色彩的。敦煌壁画运用了中国画传统中的透视原则——散点透视，有时不是近大远小而是远大近小；色彩强调平面感，对衣服的着色如石青、石绿等并

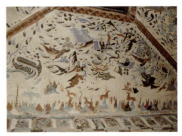

敦煌壁画（局部）

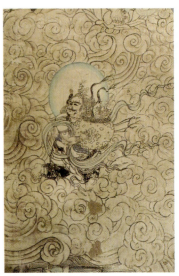

敦煌壁画（局部）

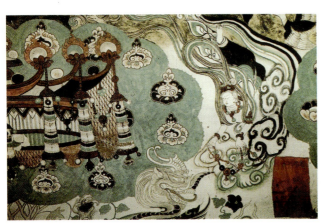

敦煌壁画（局部）

敦煌壁画（局部）

第四章　色彩的解构与重构

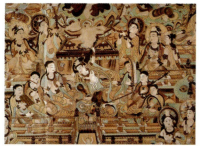

敦煌壁画（局部）

非现实之色。在敦煌壁画中，这种具有主观意向性的色彩还具有象征意义，通过强化壁画中的内容和画中宗教人物的象征性，起到宗教感化的作用。此外，敦煌壁画之所以令人激动、欢乐、宁静，带给观众最为直观的感化情绪的作用，还在于它的色彩所具有的强烈的装饰趣味。从人物到动物、从山水到装饰图案，都经过了不同程度的晕染，使宏伟构图场面中的人与景达到了协调统一的装饰性趣味。这种整体和谐的装饰性趣味使壁画获得了热烈灿烂、富丽堂皇的效果。敦煌壁画多用单纯明快且对比强烈的原色，注重画面色彩的统一和谐，给人以浓烈华丽、神圣超脱的敬慕感。敦煌壁画作为我国传统的艺术文化，是我国传统绘画之色彩典范，具有不可取代的历史价值和审美价值。

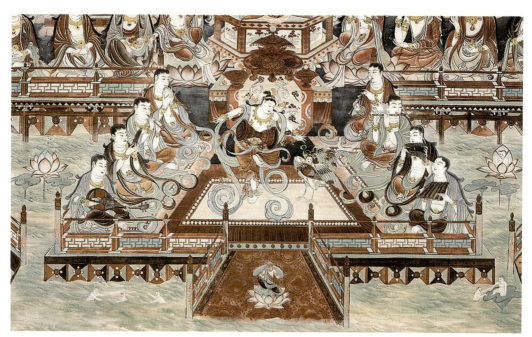

敦煌壁画（局部）

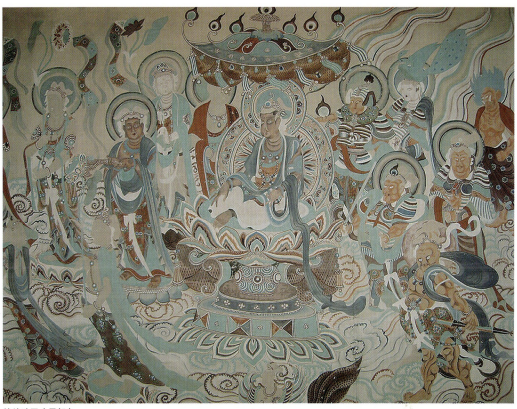

敦煌壁画（局部）

敦煌158窟飞天

敦煌172窟飞天

敦煌321窟双飞天

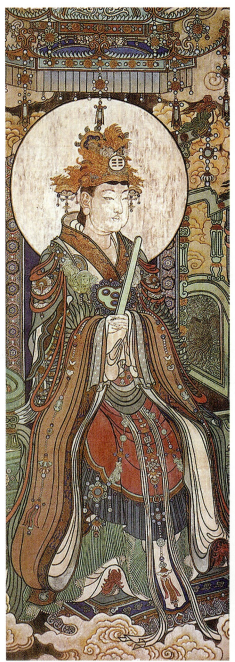
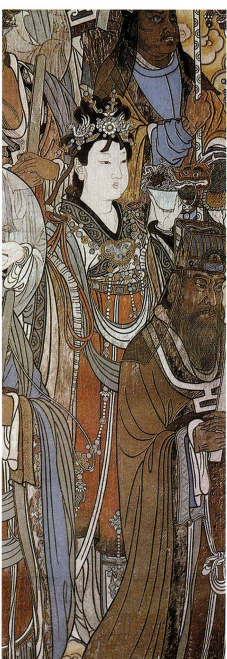

永乐宫壁画（局部）

山西芮城永乐宫壁画是中国重彩绘画中随类赋彩的代表作品，色彩运用矿物色，极大地丰富了中国绘画艺术的创作经验。永乐宫壁画中三清殿《朝元图》的意象化色彩象征手法、主次分明的色彩并置方式，以及装饰性的重彩勾填画法，令色彩具有强秩序性，追求色彩均衡、韵律与节奏关系。最有特色的是画面使用了大量的"纯色"，却能让人感到和谐统一，显示了永乐宫壁画独臻其妙的色彩艺术特征。永乐宫的色彩体系直接影响了当时及其后宗教壁画的创作，是我们探索重彩艺术的重要宝藏。

我们可以通过观察传统的色彩，模仿传统艺术中的色彩气氛和配色效果，也可以有选择地作局部分解、提炼，分析其套色、比例、位置，采用解构重构的手法将本土传统文化和西方色彩构成理念融会起来，体现中国传统色彩的审美规律。

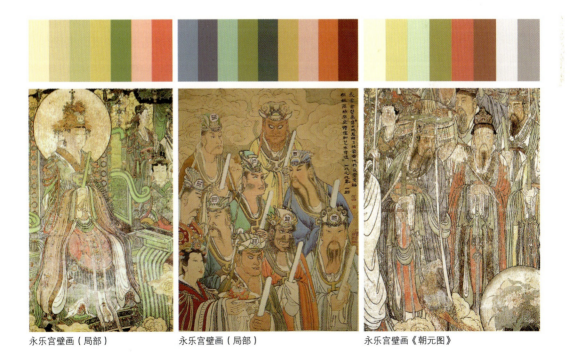

永乐宫壁画（局部）　　永乐宫壁画（局部）　　永乐宫壁画《朝元图》

第三节 民间色彩的启示

世界各国都有自己的民间艺术。由于人类不同的生存环境和种族遗传等因素,在长期形成的相对稳定的自然文化环境中,逐渐形成不同的民族色彩形式和审美观。民间艺术是民族的文明载体,是现代艺术家取之不尽、用之不竭的艺术宝藏,是一个庞大而神秘的体系。因此,民间色彩具有鲜明的民族风格和国家与地域特色。民间色彩的应用,源于人本能的色彩反映。因为本能的色彩冲动,往往使民间艺术突破社会性和地域性色彩的影响,时时表现出新的色彩面貌。民间色彩本身所具有的本能性、主观性、装饰性、象征性、大众性的特征,也为色彩设计提供了丰富的表现源泉。

在史前时期,人们就运用色彩来表达意愿,用色彩作为判断事物的根据,中国的木版年画、剪纸、皮影、木偶、风筝、彩印花布、刺绣、面具等民间美术,多用红、绿、黄、紫、蓝、青、桃红、黑、白等色,呈现出五彩缤纷的赋色体系和丰富的文化底蕴。如在年画制作中最便当的口诀——"画画无正经,新鲜就中"就是这种现象的反映,"画画无正经"体现了艺术的随意性和自由性,"新鲜就中"体现了人类本能的色彩喜好和喜爱纯粹色彩的视觉感受。因此,长期来中国的民间年画多用极色,以黑、白、红、绿、黄、紫等对比强烈、鲜明的色彩来组成画面,而且毫无顾虑地以艳红翠绿、明黄暗紫的色彩搭配,直抒大众心灵的感受,补色感知的色彩运用体现了自由性和随意性,画面的色调处处充满了主观的热烈气息,蕴涵着大众的精神需求。

年画

112

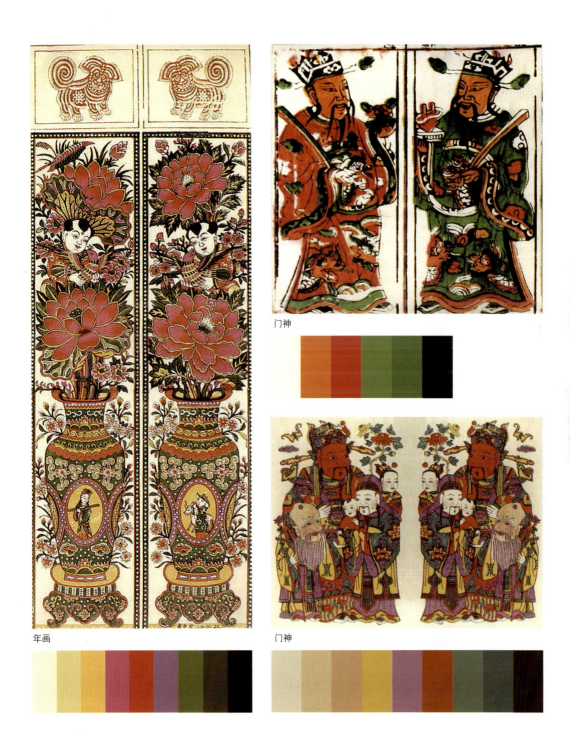

年画

门神

门神

带有朴素色彩的门神

象征性也是我国自远古至今的用色传统。山东潍坊木版门神年画，以大面积红色为主色，年节之时象征着吉庆；广东佛山门画"大刀门神"，仅以红、黄、绿三色套色，纸底为朱红橙色，鲜明夺目。红色还被用来表示性格，如山西临汾木版年画"五子登科"门神画中，文官面部被绘以红色，象征着正直、威严。另外，以黑色表示刚直勇敢，以黄色表示暴虐，以绿色表示顽强，以金银色表示神仙鬼怪。既造成热烈喜庆的气氛，又有驱邪镇恶的"神力"。

民间画工运用色彩很少受表现对象的限制，他们首先考虑大众普遍的视觉习惯和审美趣味，形成了丰富的用色经验。画工根据想象选择自己的理想色，并进行概括、提炼。他们把红、紫、黑色称为"硬色"，黄、桃红、绿称为"软色"，从而总结出"软靠硬、色不楞"的设色规律，意思是说软色和硬色搭配更易和谐统一，因为硬色明度相近，对比弱，并置在一起画面易"发闷"，搭配"软色"可以拉开距离，形成明度的对比关系，也使内心的感情得到更直接、自然的抒发和表现，充分反映出色彩的原始生命力。

从整体观念和特征来看，民间色彩遵循了色彩在文化传统中的象征、比附意义和内涵，具有深厚的文化底蕴，是源于人类本能和感情表现的艺术形式，形成了富于民族文化个性的色彩艺术样式。这斑斓多彩的绚烂景象，为我们进行色彩解构与重构提供了无限的可能。

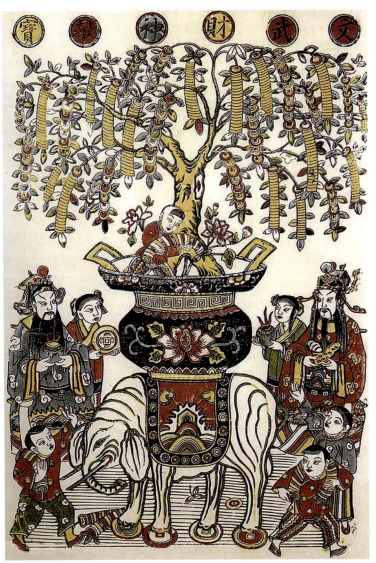

吉祥年画，色彩释放着原真的生命力

第四章 色彩的解构与重构

第四节　绘画大师作品的色彩启示

解构大师作品是指通过研究一些在色彩方面有辉煌成就的艺术大师，解构其著名作品中的典型形象符号与色彩组合，进行主题整合后的色彩再创作，在这个过程中应注重艺术大师作品的色彩基调、色彩关系、色彩个性的塑造，了解艺术大师的创作心路，再加入自己的体验与认识，进而重构、再创作出新的色彩形象。贡布里希说过："艺术史就是观念史。"我们既要在大师的艺术作品中感受大师的艺术观念，又要以"自我"来看待大师的优秀传世作品，认识艺术大师作品中第二性色彩即"人化自然"的本质，从而使色彩的解构研究超越色彩技术的层面而进入审美的境界。在绘画艺术和装饰艺术中也有许多值得我们学习和借鉴的东西，从水彩画到油画，从古典派到印象派的色彩，从罗可可艺术到现代派色彩，从蒙德里安的冷抽象到康定斯基的热抽象，从东方艺术到西方艺术……只要我们认真地去研究它们的配色规律，必将丰富我们的配色方法和手段。为了在造型艺术作品中突出艺术主题，色彩运用成为艺术家通过作品来抒发情感、表达主题的最主要的手段之一，同时艺术家非常注重对色彩语言的气氛营造与形象达成完美的统一。

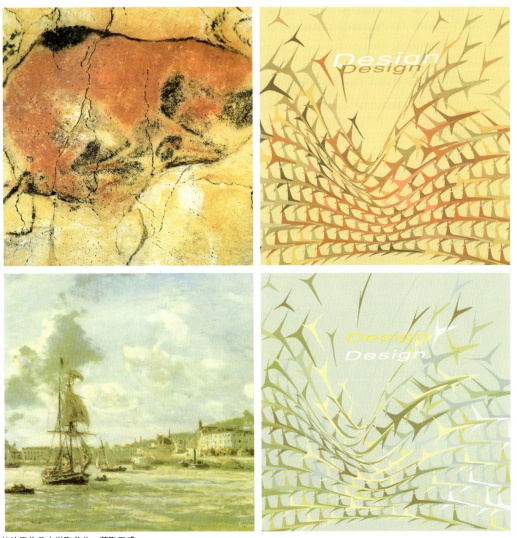

从绘画作品中滋取养分、获取灵感

第四章 色彩的解构与重构

19世纪以来,印象派画家们开始对光与色彩进行研究,他们强调色调本身的表现价值。在色彩与形象艺术表现上,艺术家都是以独特的个性化语言的表达方式以及高超娴熟的技艺,充分表现艺术的内涵。不论是用何种艺术形式以及选用何种材料,都体现了艺术家个性化的风格。如梵·高富有生命寓意的辉煌灿烂的黄色调,马蒂斯优雅浪漫的抒情色调,高更浓郁饱满的互补色调等,他们的执著研究与色彩所表现的精神境界给予我们无限的启迪。德加是印象派画家中以传统精确素描与印象派色彩风格绝妙结合的画家,被称为"古典的印象主义"、"描绘色彩心灵的舞者"。他喜爱抓住瞬间,将色彩融入形之中,色调温暖、轻快、鲜明,使物体表面光彩熠熠,让舞蹈演员们轻薄透明的短裙闪烁着光亮,显得轻盈曼妙、绚丽变幻,达到一种美的仙境。

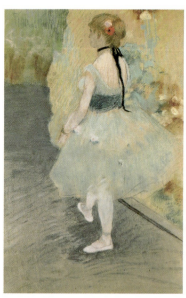 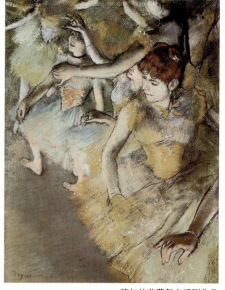

德加的芭蕾舞女系列作品

德加作品的色彩新鲜夺目、艳而不俗

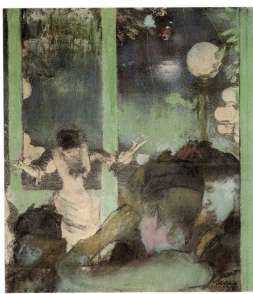

德加此作品的色调统一中有对比

第四章 色彩的解构与重构

在梵·高的作品中，色彩成为他与现实交流和对话的最具情感意味的表达形式。色彩到了梵·高手里，不单有了生命力，而且是个性张扬、充满活力的生命体，强烈的对比、对立、反差、反衬、冲突、错置，摄人心魄。画面基于一种内在心绪的孤独，呈现出精神上对人生与自然本体的返朴与亲近，因循着梵·高那些充满表现意味的颜色，还原的不只是记忆的旧貌，还暗含着一种诉诸生命态度的隐喻和本能。由于作品的色彩中倾注了情感，才真正实现了绘画的生动气韵，还原了生命本原的色彩，实现了他安置生命存在的方式与最本质的思想意蕴。

梵·高《远处的田野》

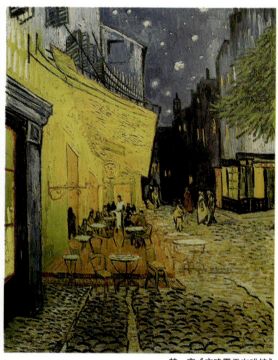

梵·高《夜晚露天咖啡馆》

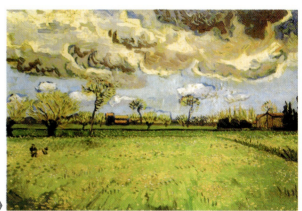

梵·高《暴风雨的天空》

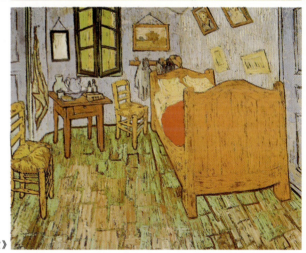

梵·高《在阿尔的卧室》

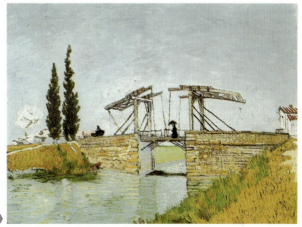

梵·高《曳起桥与打伞女士》

克里姆特是维也纳分离派的绘画大师。他的作品吸收古埃及、希腊及中世纪诸艺术要素，将强调轮廓线的面和古典主义镶嵌画的平面结合起来，画中大量使用了金片、银箔等装饰性要素，色彩鲜明、遒劲，注重明暗的对比、艳丽与素色的调和，使其瑰丽豪华的格调有一种如梦如幻的浪漫情怀，画面看上去熠熠生辉、金光闪闪。他创造出了一种独特的富有感染力的绘画样式。

看过众多绘画大师的作品后，我们会有一种深刻的感悟，即对于绘画来说，画得似与不似并不是最重要的，重要的是画家在努力描绘他所感动的对象，展现绘画时的所想所思，因为他们深信：好的绘画作品是画面自身呈现出来的，气韵流动在画面的骨髓之中。这种绘画的气息是自如且自由的，因而色彩以它活泼雀跃的"身姿"在尽情地摇曳于观者的眼前。

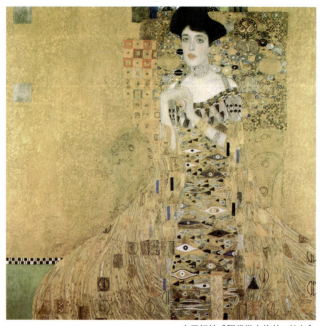

克里姆特《阿黛勒布洛赫·鲍尔》

思考题与作业:

1. 感受传统艺术作品、民间美术作品、绘画大师作品通过色彩所表现出的不同的感情世界。

2. 分别以自然色彩、传统色彩、民间色彩、绘画大师作品的色彩进行色彩的解构与重构练习。

教学目的与要求:

通过对自然色彩、传统色彩、民间色彩、艺术大师的绘画作品进行分析，感受色彩是按照怎样的搭配规律组织画面的，在感知、分析和领会大师作品的过程中，细致比较、敏锐观察、有效分析，培养探究性学习的方法，培养运用与拓展色彩的能力。

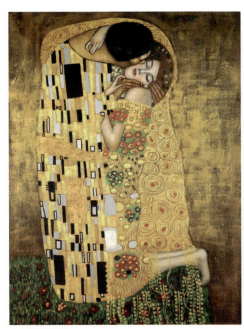

克里姆特《吻》

克里姆特《母女》

第五章
形与色的构成方法

形与色是表达物体基本属性的主要因素，它们是唇齿相依的。眼之所见者，必有形，亦必有色，可见"形"与"色"的紧密关系。形，色之所依，色，形之本现，缺其一不可视之。它们各有其属性，不同的属性带给人以不同的感受。形色在自然界的发展千变万化，奥妙无穷，而两者密不可分。这在人类传统的艺术作品中也有体现，利用物质形状及色彩来代表永恒与不朽。

自古以来属于艺术范畴的所有物体，依赖于形与色得以呈现，大都使用点、线、面、体及多种色彩的对比来构成完整的组织结构。它并不像看上去那么的抽象，那么的不可理解，其实每个人都在潜意识中做出某种反应，因为他们的创造原本就是基于祖先们对自然的各种反应，形和色千变万化、形式各异，它们的展现均取决于宇宙的动力、宇宙空间和自然物质的运动方向以及它们的运动节奏。各种形态色彩含义也不尽相同，人们见到方形或立方体就觉得它们较为稳固，某些形、色的缀合与分离能够让人产生多种不同的感知，这一切其实都是人类生活的实践积累，可以说是源于人们内心的深处。

第五章
形与色的构成方法

第一节　形与色的视觉共通性

艺术设计无一不注重形与色的表现形式，重视从表面到内在的综合效果，力求设计出符合科学使用的合理性，并以特有的表现形式给予人类生活更多的舒适感。在东西方或国内外的艺术及设计领域，以形与色元素来进行表现的形式种类繁多，举不胜举，但大都离不开平面、立体、空间这三种表现的基本形式。以多维的立体空间思维方式、优美的形体、绚丽多彩的造型和通俗的图案语言赋予其生命，加以材质的合理运用，使其表现得淋漓尽致。形与色的表现形式繁多，从平面—立体—空间，乃至自然的万物都与之相连，它在人类的现实生活中千姿百态、气象万千。

色彩在平面中的应用是最广泛而丰富多彩的

●平面形色

饱和的色相运用营造了天真烂漫的孩童氛围

形与色的平面表现形式，是以明确的设计理念为主导，形成思维表述的重要元素。图形形象、文字内容、符号运用都在形与色的对比关系中展开并体现，是艺术设计中必须把握的基本要素，这些形式品种丰富多样，有着或传统或现代的多种类型，以适合不同的欣赏者及使用者的层次需要。因材制宜，赋予设计的物体以寓意、象征、夸张等多样性的形与色艺术语言，带给人以内涵完整、有分量的感受。我们常看的地图就是平面的形与色表现的实例，是一个完全真实而立体的空间，以平面的形式表现。地图是按照一定的法则，有选择地以二维的形式与手段在平面或球面上表现地球(或其他星球)若干现象的图形或图像，它具有严格的形象基础、符号系统、文字标记，并能用色彩概括的原则，科学地反映出自然、地理、地貌以及社会经济现象的分布特征及其相互关系。其他平面设计中形与色的运用则更加广泛，平面形色的有机结合与合理、和谐、生动的运用，是平面设计增色的很重要的一个方面。

紫红色营造了服饰品牌神秘、梦幻与充满想象的整体视觉形象

纽约艺术家Orly Genger用彩绳创作公共艺术作品

● **立体形色**

在雕塑、工艺品家具等艺术设计中，形与色的立体要素是其设计成败的关键和重点，多维的立体空间形式，美妙的形体，多彩的造型，加以图案以及不同材质的运用，使得立体形色赋予了艺术设计更丰富的内涵和表现。

亨利·摩尔的现代雕塑作品模仿了自然界中的岩石形态，其抽象简练的造型很符合现代公共雕塑的特点，雕塑般的线条异常简略，多采用青铜材料，色泽沉着而厚实，注重体积感和空间感表现，给人以一种凝重、深沉的感觉。

中国彩人泥塑，既可观赏陈设，又可让儿童玩耍，造型各异、形象生动、色彩写实而丰富，带有民间纯朴特色和情节性。

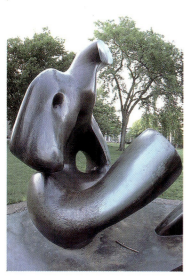
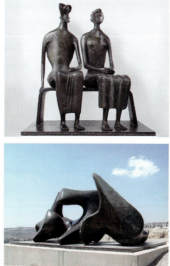
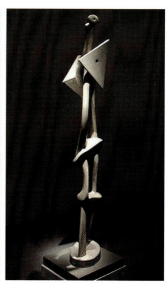

亨利·摩尔是现代雕塑的代表

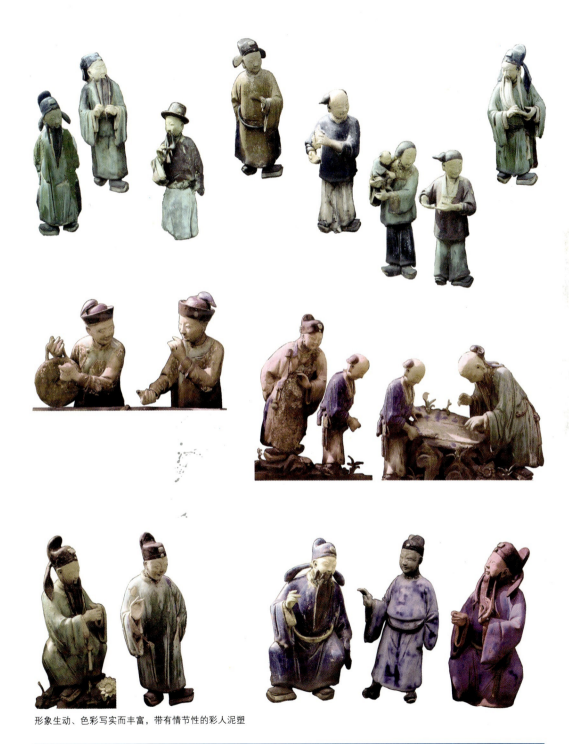

形象生动、色彩写实而丰富，带有情节性的彩人泥塑

● **空间形色**

在古典园林设计、现代建筑设计、环境空间设计、工业设计等艺术设计中，形与色发挥了多种多样、变化万千的重要作用。可以说，缺少了形与色，就缺少了空间设计的灵魂载体。

Nestle（雀巢）品牌的色彩设计令人耳目一新。专卖店空间总体上凸显了简洁的风格，设计师没有刻意强调意境、理念等因素，只是顺应着人们的视觉心理习惯去选择、使用、安排色彩，给人的视觉感受是鲜明的，带有强烈的冲击力，为专卖店空间增添了新奇的、充满变化潜质的心理感受。设计师摒弃了沉闷而中庸的调子，采用饱和的色彩，令行走在其间的人拥有更健康、更开朗的好心情。

Nestle的品牌专卖空间

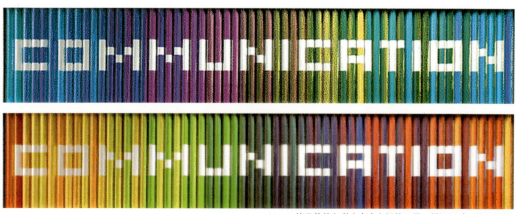

Nestle的品牌的色彩在专卖空间的运用，鲜而不腻，艳而不俗

安藤忠雄，日本著名建筑师，从未受过正规的科班教育，却开创了一套独特、崭新的建筑风格，成为当今最为活跃、最具影响力的世界建筑大师之一。他以半制成的厚重混凝土，以及简约的几何图案，构成既巧妙又丰富的设计效果。安藤的建筑风格静谧而明朗，为传统的日本建筑设计带来划时代的启迪，他的突出贡献在于创造性地融合了东方美学与西方建筑理论，提出"情感本位空间"的概念，注重人、建筑、自然的内在联系。

24品牌专卖店，服装的展示构成空间形色的运用，遵循以人为本的设计理念。空间本身提供了统一场地，设计师在其中设置了一个由白色线状金属构成的装置，占据了整个展厅的虚空间，使得空间具有了流动性。同时，白色的灯光、服装色彩的组合使得这个展示空间具有了完全不同的视觉效果和心理感受。

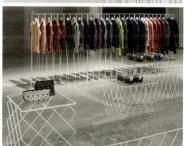
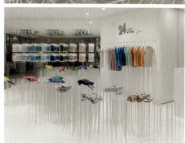
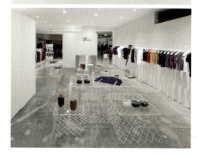

24品牌专卖店，服装的展示构成空间形色的运用

CVS品牌以红色为主调,品牌特色鲜明

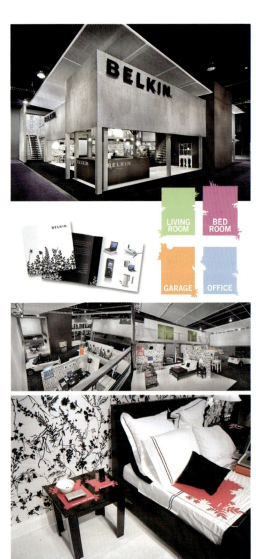

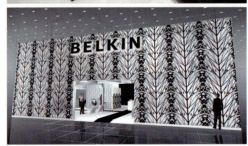

BELKIN品牌黑色中略有粉、橘、蓝、绿作对比,统一中有变化

蒙特利尔国际会展中心，五彩玻璃和谐地造就了会展中心的未来感，简单却将色彩运用得当，轻松亦会让人印象深刻。就如同蒙特利尔本身，游客来了，又走了，但记住了彩色的蒙特利尔国际会展中心，也记住了这个设计之城。

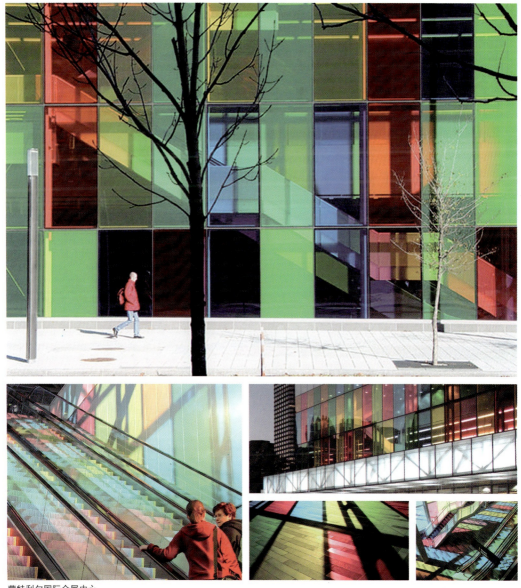

蒙特利尔国际会展中心

第二节　形与色的多元互动性

设计中的形色关系是相对应的，并且也可以互相影响，在视觉上呈现出表现的无限可能性。

形的概念既包括自然形象，也包括装饰图形及抽象的几何形，形与色的组合运用是进行创意设计的基本途径，设计艺术作品只有在形状与色彩相互搭配相得益彰的时候，才能发挥出最大的艺术表现力。在视觉艺术中，色与形实际上是不可分割的一体两面。色依附于形，色塑造了形。

色彩是最具吸引力的表现因素，而且色彩的性格和表现力都有其客观的相对独立的个性，但是它必须要通过实实在在的生活中形成的形象的体验和联想发生感觉共鸣。也就是说，生活中的色彩总有某种具体的形状，所以色与形是相互依存、相互联系的不可分割的整体。

康德在《判断力批判》中论述："绘画、雕塑、甚至还包括建筑和园艺，只要是属于美术类的视觉艺术，最主要的一环就是图样的造型，因为造型能够以给人带来愉快的形状去奠定趣味的基础(而不是通过在感觉上令人愉快的色彩的表现)。那种能使得轮廓线放射出光彩的色彩起的是刺激和强化的作用，它们可以使物体增添引人入胜的色彩效果，但并不能使物体成为经得住审视的美的对象。相反，在一些色彩效果强烈的场合，它们往往也是因为有了美丽的形状才变得华贵起来。"

在色与形的问题上，康德注重形的作用。

对形状和色彩的关系，阿恩海姆在《艺术视知觉》一书中将"形状比作富有气魄的男性，色彩比作富有诱惑力的女性"。他引用查理·勃朗克的话说："形状和色彩的结合对于创造绘画是必需的，正如男人和女人的结合对于繁殖人类是必需的一样。但在结合中形状必须保持对色彩的绝对优势，不然的话，一幅画很快就会解体。"立方主义画家在色与形的观念上，更加强调和突出形的作用，而把色彩降低为附属性的表现因素。印象派画家却恰恰相反，他们强调色彩的魅力，降低甚至抛弃了形的表现作用。

实际上，一幅艺术设计作品，只有色与形的统一，整体和部分的相匀称、协调才能引起美感，因为人们对美的欣赏是一种完整的经验。在视觉艺术中，色与形是有机

的整体，两者相互制约，色美而形不美不行，形美而色不美也不行，色与形必须密切合作才能体现它们自身的美学价值。色与形相互补充、相辅相成才能相得益彰。

研究色与形性格的对应关系，已成为色彩学家共同关注的问题。他们通过对色与形性格的纯理性分析，力求找出它们之间的性格对应关系，使色与形取得更为完美的结合，并最大限度地调动色与形潜在的艺术感染力。

在形与色彩的对应关系研究中，约翰·伊顿认为，色彩的三原色红、黄、蓝与形状的三种形态正方形、正三角形、圆形相对应。他的理由是正方形的特征是四个内角都为直角，四边相等，象征安定、正直、明确，红色正符合正方形所具有的性格；正三角形的三条边围绕着三个60°内角，象征思虑、积极、激烈，黄色正符合正三角形所具有的性格；圆形象征温和、圆滑、轻快、富有运动性，蓝正符合圆所具有的性格；橙、绿、紫等二次色在形态上为正方形、正三角形、圆形的折中，各带有两个基本形态混合而成的特征，橙为梯形，绿为圆弧三角形，紫为椭圆形。

美国色彩学家贝练(Faber Binen)认为：红色暗示正方形或正方体，红色的特征是强烈、干燥、不透明、具有分量感和充实感，强烈刺激、引人注目，与正方形的性格相一致；黄色是光谱中明度最高、最尖锐的色彩，具有扩张性，与正三角形的性格相一致；青色在视觉上具有后退感、浮动性、潮湿感，透明、轻飘，与圆形、圆球的性格相一致；橙色气质高尚，给人以温度感，与矩形的性格相一致；绿色有新鲜感和广泛感，感情中庸，与六角形或二十面体的性格相一致；紫色比青高贵，具有柔和感、女性感，没有锐利的感觉，比起青色的无限扩张，紫色有一定的局限，与椭圆性格相一致。

康定斯基认为：色彩与角度的性格具有一定的对应关系。钝角为冷，锐角为暖，角度的刺激和色彩的冷暖与感情的关系相一致。

人们对色彩和形状的反应还与个性情绪有关。情绪乐观的人一般容易对色彩产生兴趣，而心情抑郁的人则容易对形状起反应。同样对色彩反应占优势的人容易受到刺激，反应敏感，情绪不稳，易于外露，性格开放。而对形状反应敏感者则大都性格内向，自控能力强，处事稳重，不轻易动感情。

因此，形状与色彩的关系是呈现于视觉的重要艺术形式。

第三节　色彩的共同心理感应

虽然色彩引起的复杂感情是因人而异的，但由于人类生理构造和生活环境等方面存在着共性，因此对大多数人来说，无论是单一色，还是几色的混合色，在色彩的感应心理方面也存在着一定的共性。

● **色彩的冷暖感**

不同的色彩会产生不同的温度感。红、橙、黄色常常使人联想到旭日东升和燃烧的火焰，因此有温暖的感觉，称为暖色系；蓝、青、蓝紫色常常使人联想到蔚蓝无边的大海、万里晴空、物件的阴影等，因此有寒冷的感觉，称为冷色系。

色彩的冷暖是比较而言的，由于色彩的对比，其冷暖性质可能发生变化。色彩的冷暖与明度纯度变化有关，如：加白提高明度色彩变冷，加黑降低明度色彩而变暖，此外，纯度高的色一般比纯度低的色要暖一些。无彩色系中白色有冷感，黑色有暖感，灰色属中性。

色彩的冷暖还与物体的表面肌理有关，表面光亮的色倾向于冷，而粗糙的表面色倾向于暖。

暖色光使人兴奋，但容易使人感到疲劳和烦躁不安；冷色光使人镇静，但灰暗的冷色容易使人感到沉重、阴森、忧郁；只有清淡明快的色调才能给人以轻松愉快的感觉。

● **色彩的轻重感**

色彩的轻重感一般由明度决定。高明度具有轻感，低明度具有重感；白色最轻，黑色最重；低明度基调的配色具有重感，高明度基调的配色具有轻感。

● **色彩的强弱感**

高纯度色有强感，低纯度色有弱感；有彩色系比无彩色系有强感，有彩色系以红色为最强；对比度大的具有强感，对比度低的有弱感，即底深图亮则强，底亮图暗也强；底深图不亮和底亮图不暗则有弱感。

● **色彩的柔软与坚硬感**

色彩的柔软与坚硬之感主要取决于明度和纯度，高明度的含灰色具有软感，低明度的纯色具有硬感。纯度越高越具有硬感，纯度越低越具有软感；强对比色调具有硬感，弱对比色调具有软感；白色最软，黑色最硬。

● **色彩的明快感与忧郁感**

色彩的明快感与忧郁感与纯度有关，明度高而鲜艳的色具有明快感，深暗而混浊的色具有忧郁感；低明基调的配色易产生忧郁感，高明基调的配色易产生明快感；强对比色调有明快感，弱对比色调具有忧郁感。

● **色彩的华丽与朴素感**

色彩的华丽与朴素之感以色相关系为最大，其次是纯度与明度。红、黄等暖色和鲜艳而明亮的色彩具有华丽感。青、蓝等冷色和浑浊而灰暗的色彩具有朴素感。有彩色系具有华丽感，无彩色系具有朴素感。

色彩的华丽与朴素之感与色彩的组合也有关系，运用色相对比的配色具有华丽感，其中以互补色组合为最华丽。金、银色的运用最为常见，是金碧辉煌、富丽堂皇的宫殿色彩。

●色彩的兴奋感与沉静感

这与色相、明度、纯度都有关,其中纯度的作用最为明显。在色相方面,凡是偏红、橙的暖色系具有兴奋感,凡属蓝、青的冷色系具有沉静感;在明度方面,明度高的色具有兴奋感,明度低的色具有沉静感;在纯度方面,纯度高的色具有兴奋感,纯度低的色具有沉静感。因此,暖色系中明度与纯度最高的色兴奋感觉强,冷色系中明度与纯度低的色最有沉静感。强对比的色调具有兴奋感,弱对比的色调具有沉静感。

研究由色彩引起的共同的心理感应,对于色彩的设计和应用十分重要。恰当地使用色彩设计在工作上能减轻疲劳,提高工作效率;在生活上能够创造舒适的环境,增加生活的乐趣;用于商品广告中可以引人注意,达到宣传效果;娱乐场所采用华丽、兴奋的色彩能增强愉悦的气氛;学校、医院采用明亮而洁净的配色能为学生、病员创造安静、清洁、卫生、幽静的环境……夏天的服装色彩采用冷色,冬天的服装色彩采用暖色,可以调节冷暖感觉;儿童的服装色彩采用强烈、跳跃、闪烁、明快的配色,更能表现儿童的活泼感,以逗人喜爱;在医学上,淡蓝色能够使人退烧,血压降低;赭石色能使病人血压升高,增强新陈代谢;蓝色有利于外伤病人克制冲动和烦躁;绿色有利于病人休息,红、橙色可以增强食欲等……视觉形象是依靠协调的色彩体现,色彩的搭配不仅体现着美学的诉求,而且是一种可以强化的识别信号。色彩是记忆、象征、情感的集合,可以说,色彩是种艺术,它有超乎寻常的力量,可以表达出任何情感,自然带动起连锁反应,勾起人们的想法和感觉。

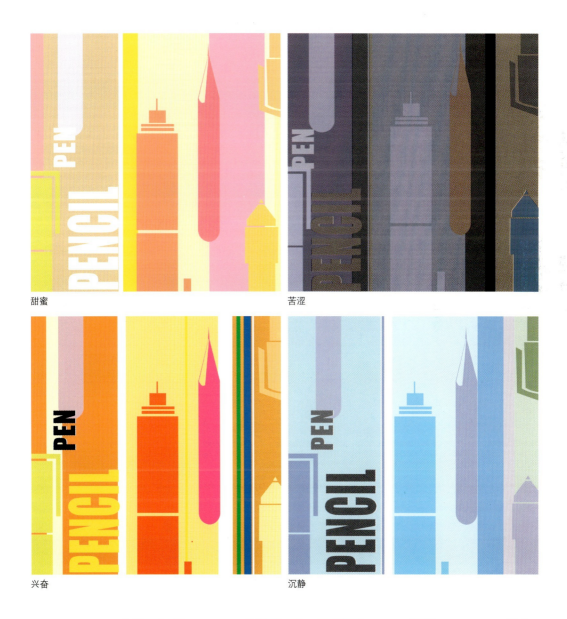

甜蜜　　　　　　　　　　　　　　　　苦涩

兴奋　　　　　　　　　　　　　　　　沉静

华丽

素雅

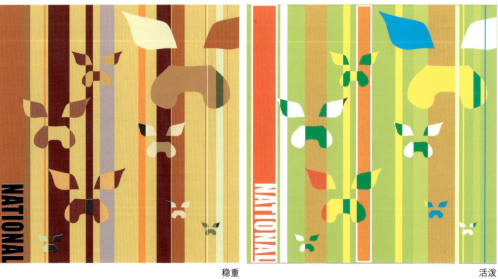

稳重　　　　　　　　　　　　　　　活泼

茫然

彷徨

明丽

郁闷

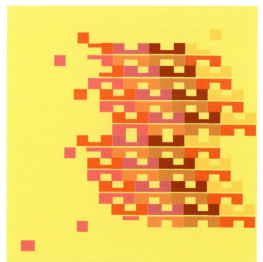
喜悦

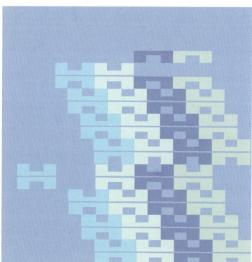
平静

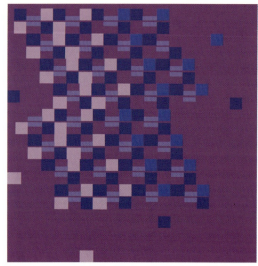
忧郁

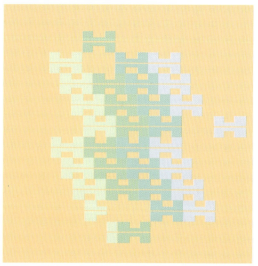
祥和

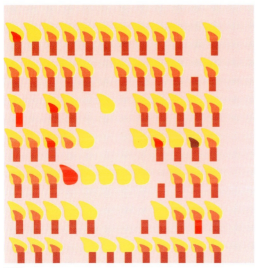
温馨

渺茫

彷徨

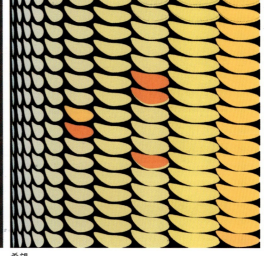
希望

春：严冬刚去，雪融冰解，气温上升，万物复苏，植物发芽。粉红色代表桃花，淡黄色体现迎春。新绿发芽，山初青，水湛蓝，大地潮湿，空气滋润，春意盎然；

夏：万木繁茂，郁郁葱葱，大雨倾盆，到处滴翠；或烈日当空，炎炎如火，或蓝天碧海，艳阳高照；一切色彩都是清晰、饱满、火热的；

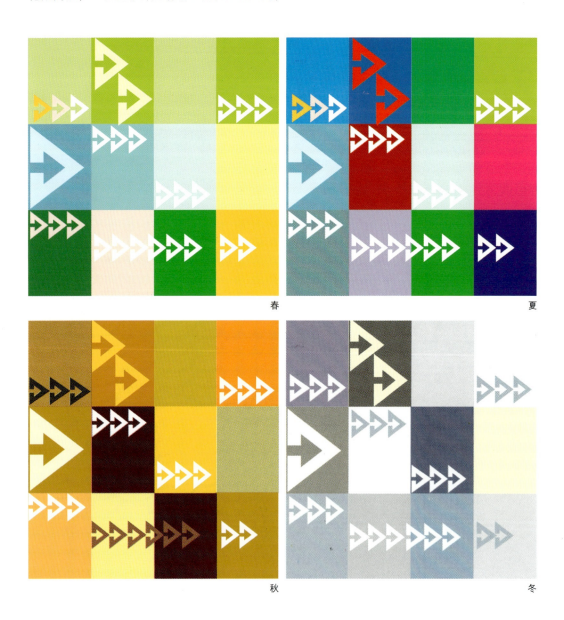

秋：天高云淡，金风送爽，硕果累累，田野金黄，到处铺红挂绿，满地金黄；秋阳把万物晒干，坦露熟褐、土红、灰黄，一片丰收繁忙的景象，金黄色调体现了收获的季节；

冬：北风吹吹，大雪飘飘，白茫茫、灰蒙蒙、饱和度低的冷色调性，体现一片银白的冰雪世界。

春

夏

秋

冬

酸：柠檬黄、橘子橙、青梅绿、葡萄紫，鲜黄、生绿，体现着尖锐、单薄；

甜：熟透的苹果是红的，熟透的西瓜是红瓤的，橘子、香蕉是黄的，杏子是橙的，蜂蜜是黄的，樱桃是红的；红、橙、黄色带有甜味感，体现鲜、浓、纯、透明、温暖；

酸

甜

苦：紫中带蓝、黑、苦瓜绿；腐烂的东西呈黑色、赭色、紫灰色和冷灰色，体现苦涩的味道；

辣：辣椒大红大绿，热烈、刺激，红绿以互补色对比体现了十足的辣味。

苦

辣

早：空气清新，晨雾蒙蒙，绿树丛丛，阳光融融，色彩清冷、淡雅；

午：光感分明，色彩艳丽，烈日当空，树木郁郁葱葱，对比强烈；

晚：天渐暗，晚霞满天，空气中炊烟缭绕，色彩偏暖；

夜：万籁俱寂，万家灯火，明月当空，繁星稀少；新月一弯，繁星满天，黑暗笼罩大地。清冷、寂寞、阴森、冷峻的色调。

早　　　　　　　　　　　　　　　　午

晚　　　　　　　　　　　　　　　　夜

喜：轻松、愉快、温暖、柔和，与女性色相近，有甜、暖之感；

怒：激动、强烈、爆炸性色彩；

哀：消极、暗淡、冷漠、悲哀、痛苦色；

乐：活跃、跳动、兴奋、明朗、鲜艳色，但要轻快，且勿浓重。

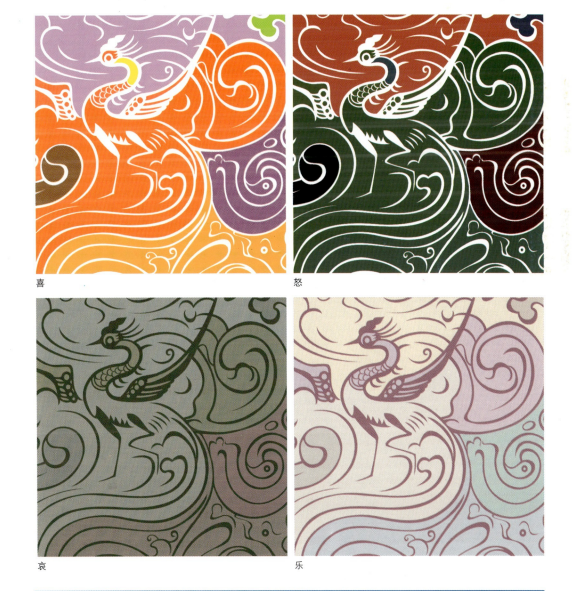

喜　　怒

哀　　乐

男：体魄大，肌肉结实，皮肤粗糙，体态多直线条，见棱见角。性格刚毅、主动、激烈、沉着，有爆发力和耐久力，直率、坦荡、外露、红色、明快、热烈、简朴，有重量也有力量。黑、蓝、红作象征色，明度对比为低长调或中长调；

女：体态娇小，皮肤细润，体态多曲线条；性格温柔、轻盈、柔媚、娇小、飘动；色彩多为柔和、淡粉，桃红和淡绿为其象征色，明度对比为高中调；

男

女

老：老态龙钟，怀旧，有阅历，经验丰富；朴素、敦厚、老练、坚定、有远见；素净、含蓄、沉着色、低纯度。赭色、黑色为其象征色，明度对比为低中调或中中调；

幼：娇嫩、细弱、天真、活泼、单纯、好动、多跳跃、善变，新奇。思维简单，为鲜明、艳丽、活泼、高纯度的明亮色彩，明度对比为高短调。

老　　　　　　　　　　　　幼

轻：空气、棉花、气球、薄纱、炊烟、晨雾，都是高明度色调；色相偏冷、淡、轻、薄，明度对比为高短调；

重：体积大，厚重、稳定、不易变、坚毅、内向；黑、红、赭等为象征色，近于男性色，明度对比为低长调或中长调；

软：与轻关系相近，多曲线，富弹性、柔和，对比弱，纯度低，色彩偏暖调，明度对比为高短调；

硬：方、直线、多棱角；色彩对比强，色彩偏冷调，色阶大，明度对比多为长调。

轻

重

思考题与作业：

1. 了解形与色在视觉设计传达上的共通性。

2. 了解形与色的多元互动性。

3. 根据形与色的表达，运用同一组造型组合构成四幅形与色的互动化性习。

教学目的与要求：

通过对形与色彩的构成方法的研究，运用形与色彩的对应关系，体现画面中的形式美感。

软

硬

第六章
色彩设计的综合运用与表现

自然界的色彩现象绚丽多变,设计中色彩的配色方案同样千变万化。设计师绞尽脑汁去表现每种颜色的特质,因为他们相信,当受众和色彩相遇的一刹那,可以意会到那或温柔或暴烈的色彩所传递的讯息。没有意味的色彩设计,无异于一具空有漂亮外表的躯壳,在最初目睹的一刻,或会震慑住周围的目光,但观众能否长期记得这个设计,却很成疑问。只有把创意融入色彩设计中,整个设计才有灵魂,才能向观众传情达意。设计师用色彩视觉去观察,用色彩思维去思考,用色彩规律去创造,把颜色和设计概念相结合,色彩的设计才真正做到千变万化,摇曳多姿。

设计色彩研究的是色彩配置规律,强调的是意象表达,训练的是理性思维。研究色彩的目的在于应用,因此色彩创意的重点在于分析、研究它的实用功能及所具有的心理特征。马克思曾经说过"色彩的感觉是一般美感中最大众化的形式",因此色彩在设计艺术中有着十分重要的位置,它与造型、纹样、材料、加工等诸因素一样,是设计的主要内容之一。

第六章
色彩设计的综合运用与表现

第一节　色彩设计创意思维

　　色彩作为设计整体的重要因素与组成部分，和其他设计形式语言一样，具有审美与实用的双重作用，它既装饰美化产品，引起人们的兴趣与喜爱，又可以调节产品的功能性视觉效应，色彩设计的内涵向我们揭示了这样的道理：实用与审美在设计结构中是互为作用的、不可分割的整体。因此在色彩设计中也要遵循一些基本的形式美法则，如平衡与比例、对称、节奏、呼应关系等。

　　平衡与比例：色彩平衡是指颜色的强弱、轻重、浓淡之间关系的平衡。由于图形的形状和面积的大小不同，相同的配色会产生不同的视觉效果，因此在设计中一定要注意画面的平衡与比例，如同样的一个蓝绿色，在黑色底子上可以散发出耀眼的光芒，但在灰色底子上便暗沉许

多；亮色与暗色上下配置时，也会产生不同的色彩感。亮色在上，暗色在下，显得安定。反之，若暗色在上，亮色在下则会有动感。色彩的平衡具有以下几种形态：主次平衡、面积平衡、虚实平衡、动态平衡等。色调上的平衡感是依赖于颜色的强弱、轻重、冷暖等方面来左右色彩面积大小的形成的。

色彩比例是指色彩组合设计中局部与局部、局部与整体之间，长度、面积大小的比例关系。它随着形态的变化、位置空间变换的不同而产生，对于色彩设计方案的整体风格和美感起着决定性的作用。

常用的比例有等差数列、等比数列、费波那齐数列、贝尔数列、柏拉图矩形比、平方根矩形数列、黄金分割等。

（1）黄金比例，即1∶1.618为其简约比数，实用中通常将色彩比例关系处理为2∶3、3∶5、5∶8等序列。

（2）非黄金比例，色彩面积有大小、主次之分的配合，都被认为是富有对比情趣而值得采用的。因为只有一方处于大面积优势地位，一方处于小面积从属状态时，才能形成色调的明确倾向，表现出对比美的和谐感觉。

色彩对称：对称是一种形态美学构成形式，有左右对称、放射对称、回旋对称等。在中心对称轴左右两边所有的色彩形态对应点都处于相等距离的形式，称为色彩的左右对称，其色彩和形象如通过镜子反映出来的效果一样。以对称点为中心，两边所有的色彩对应点都等距，按照一定的角度将原形置于点的周围配置排列的形式，称为色彩的放射对称。对称是一种绝对的平衡。色彩的对称给人以庄重、大方、稳重、安定、平静等感觉，但也易产生平淡、呆板、单调、缺少活力等印象。

均衡是形式美的另一构成形式，属于非对称状态，但由于力学上支点左右显示异形同量、等量不等形的状态，以及色彩的强弱、轻重等性质差异关系，表现出相对稳定的视觉生理、心理感受。其形式既活泼、丰富、多变、自由、生动，又有良好的平衡状态，因此，具有极佳的审美性，是选择配色的常用手法与方案。色彩的平衡还有上下平衡及前后均衡等，都要注意从一定的空间、立场出发做好适当的布局调整。

当色彩布局没有取得均衡的构成形式时，被称为色彩的不均衡。其表现

为，在对称轴左右或上下布局的色彩的强弱、轻重、大小存在着明显的差异，由此造成了视觉上和心理上强烈的不稳定性。由于它有奇特、新潮、极富运动感、趣味性足等特点，在一定的环境及方案中可大胆加以应用而被人们所接受和认可。

节奏：是构成画面形式感的重要因素，明显带有时间及运动的特征，能感知有规律的反复出现的强弱及长短变化，在色彩构成中，颜色的面积、形状、材料、色的明度、纯度、色相、色的位置、方向等因素都可以呈现出节奏的运动。

它既有重复，又有发展，各个方面互相制约，互相推进，体现出优美的韵律感。一般有三种形式。

（1）重复性节奏：通过色彩的点、线、面等单位形态的变化与对比以重复出现的面貌来体现秩序性的美感。简单的节奏具有以较短时间周期和重复达到统一的特征，极具理性美感。

（2）渐变性节奏：将色彩按某种定向规律作循序推移系列变动，它相对淡化了"节拍"意识，有较长时间的周期特征，形成反差明显、静中见动、高潮迭起的闪色效应，能够产生由弱到强、由强到弱的缓慢、平滑的变化，容易产生统一的动势和起伏柔和的姿态。渐变性节奏有色相、明度、纯度、冷暖、补色、面积、综合等多种推移形式。

（3）多元性节奏：由多种简单重复性节奏组成，它们在运动中的急缓、强弱、行止、起伏也受到一定规律的约束，亦可称为较复杂的韵律性节奏。其特点是色彩运动感很强，富于表情、激动、丰富、有生气。处理不好也会杂乱无序。

色彩呼应：亦称色彩关联，在一个平面或者是空间的不同位置配置相同的色彩，使之相互联系、相互依存、避免孤立状态，从而取得具有统一协调、情趣盎然的反复节奏美感。色彩呼应手法一般有两种：

（1）分散法：将一种或几种色彩同时出现在作品画面的不同部位，造成丰富的色彩感觉，并使整体色调统一在某种格调中，但色彩不亦过于分散，以免使画面出现平板、模糊、零乱之感。

（2）系列法：将一个或多个色彩同时出现在不同的平面与空间，组成系列设计，能够产生协调、整体的感觉。

第二节 平面视觉色彩设计

色彩是一种语言，一种信息，具有感情，能让人产生联系，让人感到冷暖、前后、轻重、大小等。一个平面设计想要达到一个好的视觉效果的时候，就不仅仅把注意力置放在创意与图形文字及版式设计等方面，还要将部分精力集中在色彩运用及表现方面。色彩运用是门学问，它在平面设计中占有重要的位置。牵涉的学科很多，包含了美学、光学、心理学和民俗学等等。经验丰富的设计师，往往能凭借色彩的运用，勾起一般人心理上的联想，从而达到设计的目的。

在对平面设计这一领域中色彩特性对涉及主题影响的研究中发现，要做好色彩的应用就不得不注意两个方面的问题。一是色彩感情规律在平面设计中的运用；二是色彩组合在平面设计中的运用。色彩应用于平面设计领域中，其色彩的高效能运用表现得最突出。色彩具有温度感。平面设计画面应该运用色彩的温度感来表现某些商品的特点，如电风扇、冰箱、空调等家用电器，功能就是制冷，可以利用人们看到冷色会产生凉爽的联想，充分表现商品的特性。暖色可用于食品，作用于人们的视觉，使人们产生味觉和联想。面对一幅色彩明快的平面设计，观者会觉得清爽和愉悦。相反，平面设计作品画面色彩暗淡，会令人感到阴暗，产生不悦的心情。

粉色营造了温馨柔美的气息

我们在这方面不仅着重色彩感情规律在平面设计中的作用，而且还要注意色彩组合在平面设计中的运用。只有将这两方面逐一做好，才能使一个好的平面设计标的显现出它最好的表现力。其共同的特点都是以设计语言，即以鲜明的色彩语言和简洁的形象，构成以色彩为主导的极富视觉冲击力的整体形象凝聚成艺术表现力，体现内涵精神，感染、吸引欣赏者。

色彩是同一系列不同产品的区别点、画龙点睛之笔

红色品牌标准色表达个性　　　　　　深绿色衬托着主体标志，深具内涵

第六章　色彩设计的综合运用与表现

网站色彩迎合了受众的心理感受和心理效应

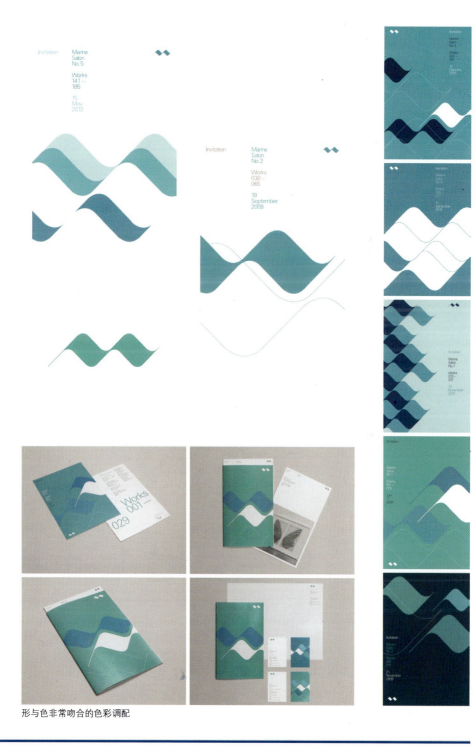

形与色非常吻合的色彩调配

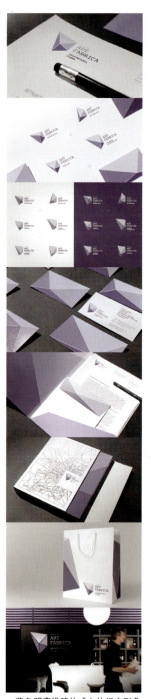

色调统一却显得丰富而有变化　　　　　　　　　紫色明度推移构成立体标志形象

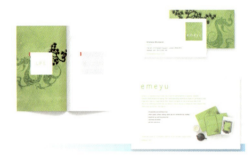

莹绿色包装清新怡人

第六章 色彩设计的综合运用与表现

第三节　产品色彩设计

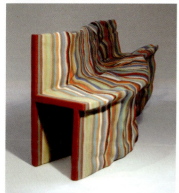

色彩设计是产品设计的一个重要组成部分，由于色彩比形状具有更直观、更强烈、更吸引人的魅力，因此产品色彩设计的优劣直接关系到产品的市场竞争力及使用的人性化。随着信息技术的发展和全球经济的一体化进程，在产品同质化现象越来越严重的今天，产品竞争的结果往往是品牌竞争，而品牌之间在质量与功能上往往不分高低，那么在造型与色彩上的竞争则成为商家追捧的对象，其中色彩的作用达到了67%，通过完整的色彩体系，可以为商家快速带来品牌效益，因此可以说当前色彩因素的设计竞争正构成品牌的核心竞争力。

色彩让普通平凡的椅子变得生气盎然

从产品的色彩设计、开发，到产品外观设计与包装，产品展示的色彩布局陈列，生产环境的色彩气氛烘托等，色彩视觉设计的触角无所不及，深刻地影响了人们的生活与行为。像始终处于时尚前沿的手机设计，其色彩设计也是花样翻新，从外壳开始，由欧洲经典的商务绅士色彩灰、银、蓝等金属冷色调，到白、红、绿等韩日风潮，色彩不断袭击我们的眼球，挑战我们的想象力；从单色机到三色机，从256色到今天的26万色，手机屏幕的显示效果直逼电脑显示器；从短信到彩信，从七色背景灯到分组来电闪，甚至连个性化的铃声也被命名为"彩铃"……我们的视野被色彩带入了一个全新的世界，人们的喜怒哀乐从此拥有了更丰富的手段和更个性的表达方式，体现了色彩设计的无限魅力。日本立邦涂料有限公司设计中心最新研究发现，色彩可以为产品、品牌的信息传播扩展40%的受众，提升人们的认知理解力达到75%，也就是说，在不增加成本的基础上，成功的色彩设计可以为产品增加15%—30%的附加值，这是改变产品面貌最为直接同时成本也最低的方法。

书口的色彩变化构成艺术的立体书籍

不同色系迎合不同受众口味

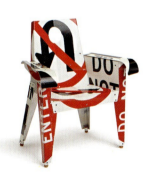

色与形的有机结合构成富有创意的椅子

黑色符合茶具方正的形态,禅意且舒雅　　　　　　　　　　　　　黑、红色构成简约、凝重、典雅的茶几

成功的产品色彩设计把色彩的审美性与产品的实用性紧密结合,获得高度统一的效果

在产品色彩设计的开发中，常用手法主要包括单色式、变调式、序列式等。

单一式：即将一种颜色或一个色调，根据产品的不同用途予以系列化的产品开发应用形式，比较多的应用在服饰服装等行业；

序列式：一种样式的产品有多种应用形式，如同一款手机不同外壳及色彩的设计；

变调式：通过调节参加组合的色彩比例关系而获取系列化产品的色彩设计形式。如一套颜色应用在同一类产品的不同款式中，分别以其中一个色相为主构成产品的色调，但它们放置在一起时呈现的还是一套有关联的色彩设计。

产品的色彩设计既要考虑到时尚性又要使其符合产品的特性、功能与使用环境，成功的色彩设计应把色彩的审美性与产品的实用性紧密结合起来，取得高度统一的效果。一般来说，儿童玩具要符合儿童的审美心理与生理需要，多采用五彩缤纷的高明度、高纯度的色彩；而婴幼儿的内衣由于对色彩环保的要求较高，多采用浅淡的色彩；办公用品多突出简洁、冷静、理性的特性，而选择暗色调或灰色调，较少用刺激、明快的灰色。像苹果电脑的彩色机壳、麦当劳快餐的红黄色、可口可乐的鲜红色彩等，这些都与企业品牌特征紧密相连，色彩也成为商品附加值的一部分。

色彩单一式系列产品

色彩序列式系列产品

色彩变调式系列产品

色彩变调式系列产品

第四节　服饰色彩设计

原生态服饰的实验案例，色彩的变化与不同季节树叶的色彩相吻合

　　用色彩来装饰自身是人类最冲动、最原始的本能。无论古代还是现在，色彩在服饰审美中都有着举足轻重的作用。服饰是以人为载体，通过服装及配饰能比较充分体现出人的身份、体态以及职业与文化修养，同时也能反映出其特征及内在气质。服饰色彩在服饰中作为一种信息传递，其影响力和感染力也常常超过它的款式造型及质料等因素。同时，人车的流动、时间场所、环境的变换，成为城市躯体中流动的血液，充满生机。服饰，即服装及配饰，它包括各类内、外衣及首饰、手套、巾、帽、鞋、袜、包等。由于色彩具有变化无穷的特性，不同色相经过组合又可以生成更多的颜色，其变化的结果通对人的感官刺激能产生无限丰富的情感变化，如热烈、愉快、沉静、肃穆等。服饰有它独具个性化的色彩造型，无声地传播着人类爱美的心声，燃起人们热爱生命、渴望美好生活以及对文化知识、高尚的审美境界的追求的心灵火花。众所周知，色彩、款式、材质是构成服饰的三大要素，其中色彩是最重要的元素，具有以下四种特性：实用性、表现性、季节性、流行性。

服饰色彩往往成为当年的流行色

与环境融为一体的服饰,再配以款式、色彩和谐的饰物,足以使人产生良好的心理效应

实用性：服饰色彩的实用性具有两个方面的功能，一是可以满足实际使用的需要，二是满足心理感受的需要。如迷彩色有隐蔽、保护的作用；不同色彩的职业装具有分类和秩序化的作用；白色、粉色用于医务服具有纯净感；艳丽的色彩能满足喜庆、欢愉和热烈环境的需要。

不同类型的实用性服饰色彩案例

不同色彩满足不同类别的着装人群的需求

表现性：服饰美是由色彩、款式、质地三元素构成，三个基本元素各具独特的表现力。但实验证明，首先进入观者眼帘的是服饰色彩。色彩本身对服装也具有装饰作用，优美图案与和谐色彩的有机结合，能在同样结构的服装中，赋予各自不同的装饰效果。既可以用丰富多彩的色彩为表现语言来展现各种不同的民族风情和文化特征，如汉唐风情、南美风情、印度风情等等，还可以关注于前卫性的艺术思潮，挖掘色彩表现的探索性与实验性，热衷于情绪化、意念化的纯艺术表现。

表现性服饰的色彩和服饰形态一样富有夸张特征

三宅一生的服装作品采用鲜艳的色彩、大胆的对比,呈现着色彩的魅力

季节性：季节的变化会使人在心理、生理上同时随着气候的变化而发生较大的变化，影响到人们对四季中服饰色彩的不同要求。根据每一个季节的流行色和市场需要合理地设计使用服装流行色，把人为的习俗和自然色彩有机地结合起来。日本设计研究人员根据一年四季不同月份作出了形象的四季色彩坐标，具体可分为：1月为优雅；2月为清雅；3月为甜美；4月为优美；5月为新鲜；6月为风雅；7月为活泼；8月为开放；9月为古雅；10月为风雅；11月为优雅；12月为高雅，每个月服饰的色彩变化会带动人们心情的转变。

季节性服饰的色彩根据天气与人的心理而变化

流行性：人们通常有喜新厌旧的心理，导致了色彩周而复始地在流行。流行色不仅仅是单纯的色彩，而是由审美态度、心理学、美学、社会学来共同决定的。服装色彩的流行性敏锐地反映出各个时代具有普遍意义的文化趋向和审美取向，是服饰在每一个流行时段中审美价值和经济价值的重要标准之一。人们在周而复始的流行色中给色彩注入全新的文化内涵和审美内涵。

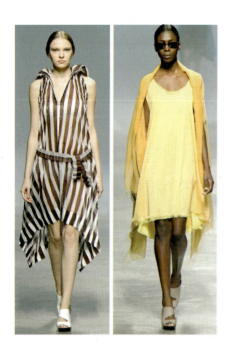

流行性服饰的色彩更新快速，敏锐地反映时代的审美趋向

服饰色彩的流行性在很大程度上主宰着服饰的设计方向。审美态度在共同的地域及人文领域有共同的审美态度，其中还包括生活环境（天空、土地、植物、建筑）、文化背景、心理认知以及不同阶层人群的因素的影响。流行色并不是特指某一个颜色，而是社会审美的心理反映，它较多地反映在服饰的色彩设计上。

流行性服饰的色彩主宰着服饰的设计方向

服饰流行色可采集的素材非常广泛，可借鉴于民族文化遗产，从原始的、古典的、传统的、民间的、少数民族的艺术中寻求灵感；可从美丽丰富的大自然中，从异国他乡的风土人情、各类文化艺术和艺术流派中猎取素材。这些宝贵的人类文化遗产赋予服装色彩丰富的文化内涵。服装色彩的采集是一个不断激活创造灵感的过程，筛选出具有美感重要价值的色彩素材，是服装色彩设计的第一步。色彩采集来源多种多样，例如：原始的自然色采集，像四季色、植物色、动物色、土石色等包含丰富的美的韵律、巅岩石的构成、树皮裂纹、秋季的色彩等等。

对于色彩的认识和理解，不同的国家、民族、地域，由于文化特征的不同而有所差别。服饰的色彩反映的是文化传统与时尚风貌，因此，在服饰设计中，各种文化意义都能通过色彩得以明确的表现。

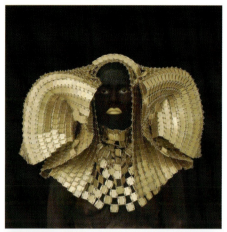
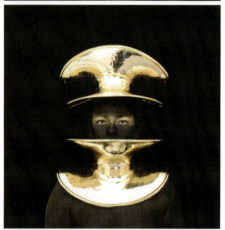

日本行为艺术家吉田公子（Kimiko Yoshida）的自拍照

吉田公子的自拍照，华丽的未来派头饰、艳丽的色彩、夸张的化妆……撼动着我们的视觉

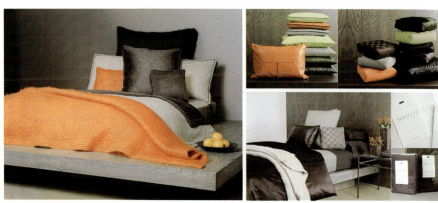

纺织品色彩

第六章　色彩设计的综合运用与表现

第五节 空间环境色彩

黑白墙面与彩色座椅相互映衬

空间环境色彩有别于其他艺术类型的色彩，其根本在于它有从属性，也就是说它不像其他色彩那样有相对的独立性。它必须依托于环境背景的色彩而存在，更讲究整体的和谐的统一性。色彩的设计在空间环境设计中起着改变或者创造某种格调的作用，会给人带来视觉上的差异和艺术上的享受。自然环境中随着时间、季节、气候、地理环境的变化，色彩也随之变化，难以预测。这些都直接或间接地参与了空间整体环境色彩美感的营造。因而建筑师在做建筑设计方案时，首先要考虑的是光影的照射、天空及植物等色彩关系作为建筑的衬景是否和谐的问题。室内环境艺术设计虽然很少受自然光射和气候的影响，有利于设计师在形象与色彩风格上的发挥。但由于受到使用功能上的限制，所以不但在色彩与造型、灯光关系的处理上要十分强调整合性，而且更强调色彩的协调性。另外，在环境色彩的使用上还要特别注重符合使用功能以及心理需求的关系问题，在整体色彩气氛的把握上，避免一味地强调室内各个局部的色彩美感而忽视色彩的整体性，出现色彩多色相、零乱繁杂等色

形的分割与色的组构构成新颖的室内环境空间

调不协调的视觉效果。在室内设计中，色彩是否和谐成为设计成败的关键，同时也是强调设计风格、提升设计档次、提高设计表现力的重要手段之一。空间环境色彩设计的基本原则可以使色彩更好地服务于整体的空间设计，进而达到理想的境界。

简洁的图案、色彩明亮的家具与建筑外部的特征相互结合

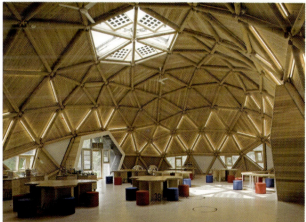

日本建筑设计师远藤秀平的第二个"泡泡筑H"（Bubbletecture H），建筑从形与色都体现出与自然的融合

照明色彩的运用也是环境色彩运用的一个重要内容。正确运用不同的照明色彩，可以达到意想不到的良好效果；反之，如果对色彩运用不当，会带来不良甚至是恶劣的影响。

蓝紫色的灯光宁静、神秘，适宜营造幽雅、静谧的气氛

以酒店为例，酒店的餐厅采用光线柔和的照明，以构成宁静、舒适、幽雅的气氛；宴会厅则需要暖色和较高的照度，有助于增进食欲；咖啡厅则需要轻松、宁静、亲密，可使人产生遐想的气氛，应使用低照度。灵活运用照明色彩才可对人的生理和心理产生良好的效果。

同一环境下不同的灯光色彩，营造了不同的氛围

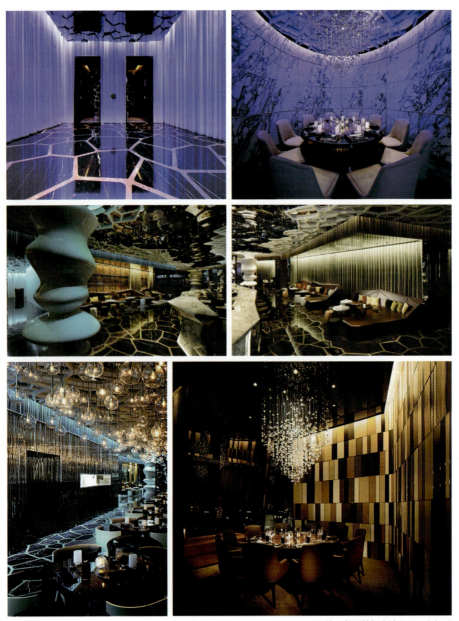

休闲餐厅的灯光神秘而柔和舒适

数码展示厅的灯光配合展示主题,神秘而富有时代气息

第六节　城市环境色彩

　　城市环境色彩，是指城市公共空间中所有裸露物体外部被感知的色彩总和，由自然色和人工色（又称为文化色）两部分构成。城市中裸露的土地、山石、草坪、树木、河流、海滨以及天空等等，所生成的都是自然色；城市中所有地上建筑物、硬化的广场路面，以及交通工具、街头设施、行人服饰等等，都是人工产物，所生成的都是人工色。城市环境色彩的应用主要是指人工色彩的设计。城市色彩是建立在城市自然资源、人文景观与社会文化结构以及市民色彩喜好等总体因素的基础之上，用来象征"城市特质"，增强城市识别而特定的色彩。城市环境色彩直接反映了城市的历史文脉和整体风貌，是城市特色与品位的重要标志，是城市魅力的重要构成，也是城市性格的一种符号。

五彩的建筑构成了水城别样的风景

古往今来，城市始终是一个国家或地区的政治、经济、文化、艺术、科技、交通等中心。因此，一个城市从整体上给人怎样的色彩印象直接反映了该城市的精神风貌和文明程度等多重内容。

从心理学角度来研究色彩感知，通常认为色彩对心理有暗示作用。由色彩散发的感受和体验刺激人们的情感，情感产生作用，进而影响人们的思维和行动。因此，城市形象系统的整体设计中，色彩具有明确的视觉识别效应，丰富有序、富有特色的色彩，是城市生命的一部分，在城市竞争中拥有制胜的情感魅力。

日本街道环境色彩

巴塞罗那的建筑灵魂——安东尼奥·高迪

日本神户环境色彩

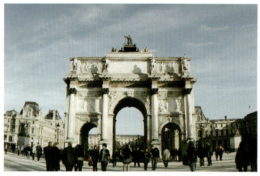

法国巴黎凯旋门

荷兰阿姆斯特丹

夏威夷海岛度假胜地酒店

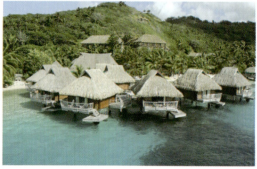

夏威夷海岛度假胜地

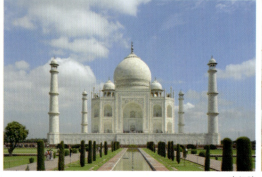

泰姬陵

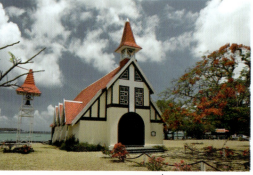

海边小屋

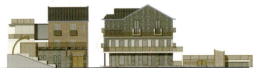 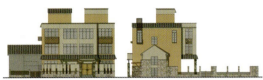

建筑立面色彩设计范例（中国美术学院色彩研究所设计案例）

 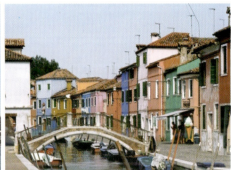

荷兰阿姆斯特丹　　　　　　　　　　意大利风情威尼斯水城的五彩水巷

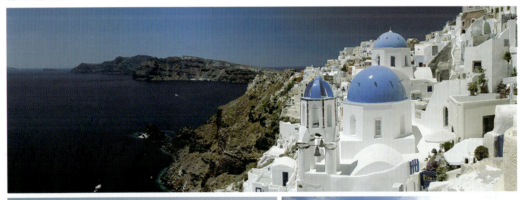

希腊圣托里尼

宣传导向与旗帜往往色彩鲜艳，与环境融合的同时，也需要吸引观者的视觉

城市色彩是依附在城市景观之上，有历史的、文化的因素承载于其中。从"色彩地理学"（法语：Geographiedelacouleur）的角度看，城市景观形象是自然环境色彩、人文环境色彩的合理组合。自然环境色彩源自地貌、气候、水系、植被等层面，是随着日照、季节的变化而变化的；人文环境色彩分两个层面来认识，一是来自建筑、街道、公共设施等人文环境色彩层面，它是随着城市发展的变化而变化的；二是来自招牌、标识系统、民俗习惯等生活环境色彩层面，它是随着城市生活时尚的变化而变化的。一座城市如果没有成功的景观色彩设计，纵然建筑形式千变万化、规划布局严谨合理，也难体现出和谐的城市之美。在设计人文景观的色彩时，离不开对自然景观色彩的参照，人文景观的色彩要与周围环境和谐而又不为自然景观的色彩所束缚。1961年和1968年，巴黎规划部门对巴黎城市色彩进行规划与调整，今日巴黎的米黄色基调就是形成于那个时期。巴黎市区众多保留完好的19世纪的建筑，外立面是浅灰色的铅皮屋顶和米黄色的石材墙面形成的高明度、低彩度色调建筑立面色彩，新建、改扩建的建筑严格延续这一色调，成为城市的主色调，城市历史也在色彩中延续。城市色彩营造的最高境界是符合城市文化精神的"和谐"，营造目标正是建立在特定城市文脉的基础上，结合城市发展定位而做出凸显城市特色的旧城整改和新城开发的指导性的专业规范。

日本浅草灯笼店

日本大阪道顿崛美食街

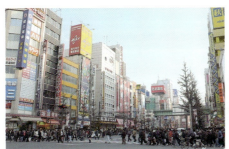
东京街景

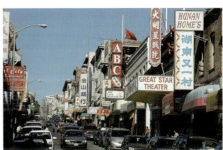
旧金山唐人街

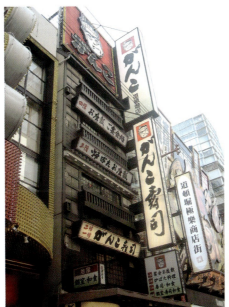
日本大阪道顿崛美食街

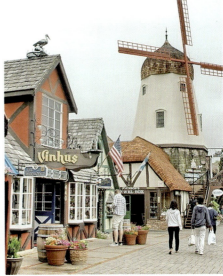
美国加州丹麦村

指示系统的色彩成为室内空间环境的点睛之笔

霓虹灯的色彩构成了五彩斑斓的城市夜景

公共交通导向系统的色彩设计理性而严谨

思考题与作业：

1. 试分析色彩设计中的形式美法则。

2. 试分析色彩在平面视觉色彩设计、产品色彩设计、服饰色彩设计、空间环境色彩、城市环境色彩应用中的具体体现及特征。

教学目的与要求：

通过本章的学习，了解色彩设计创意思维的表现以及色彩设计中的形式美法则，掌握设计色彩在不同领域的应用及表现以及所体现的色彩的心理。

第六章 色彩设计的综合运用与表现

图书在版编目（CIP）数据

二维设计基础：色彩构成 / 成朝晖著. —北京：北京大学出版社，2012.1
（博雅大学堂·艺术）
ISBN 978-7-301-19969-5

Ⅰ.①二… Ⅱ.①成… Ⅲ.①二维－艺术－设计－高等学校－教材②色调－高等学校－教材 Ⅳ.
①J06

中国版本图书馆CIP数据核字(2011)第269637号

书 名：	二维设计基础——色彩构成
责任著作者：	成朝晖 著
责任编辑：	任 慧
整体设计：	成朝晖
标准书号：	ISBN 978-7-301-19969-5/J·0421
出版发行：	北京大学出版社
地 址：	北京市海淀区成府路205号 100871
网 址：	http://www.pup.cn 电子邮箱：pkuart@yahoo.cn
电 话：	邮购部 62752015 发行部 62750672 出版部 62754962
	编辑部 62767315
印 刷 者：	北京汇林印务有限公司
经 销 者：	新华书店
	787mm×1092mm 16开本 12.5印张 150千字
	2012年1月第1版 2016年7月第2次印刷
定 价：	58.00 元

未经许可，不得以任何方式复制或抄袭本书之部分或全部内容。
版权所有，侵权必究
举报电话：010-62752024；电子邮箱：fd@pup.pku.edu.cn